D0876531

LITTÉRATURE ET PEINTURE

Du même auteur :

à L'instant même :

Mémoires du demi-jour, nouvelles, 1990.
Chronique des veilleurs, nouvelles, 1994.
Le chemin du retour, roman, 1996.
Venir en ce lieu, essai, 1997.

chez d'autres éditeurs :

Saint-Denys-Garneau et ses lectures européennes, essai, Presses de l'Université Laval, 1969.
L'univers du roman (en collaboration avec Réal Ouellet), essai, Presses Universitaires de France, 1972.
Les critiques de notre temps et Giono, essai, Garnier, 1977.
Passage de l'ombre, prose, Parallèles, 1978.
Reconnaissances, nouvelles, Parallèles, 1981.
Antoine Dumas, essai, Stanké, 1983.

connaître

LITTÉRATURE ET PEINTURE

par
Roland Bourneuf

L'instant même

Maquette de la couverture : Isabelle Robichaud

Photocomposition : CompoMagny enr.

Distribution pour le Québec : Diffusion Dimedia
539, boulevard Lebeau
Saint-Laurent (Québec) H4N 1S2
Canada

Pour la France : La Librairie du Québec
30, rue Gay-Lussac
75005 Paris

Dépôt légal — 1ᵉʳ trimestre 1998

Données de catalogage avant publication (Canada) :

Bourneuf, Roland, 1934-

 Littérature et peinture

 (Connaître ; 2)

 ISBN 2-89502-001-9

 1. Art et littérature. 2. Peinture dans la littérature. 3. Peintres.
4. Écrivains. I. Titre. II. Collection.

ND1158.L57B68 1998 809'.93357 C98-940136-7

L'instant même reçoit pour son programme de publication l'aide du
Programme de subventions globales du Conseil des Arts du Canada
et celle du Programme d'aide aux entreprises du livre et de l'édition
spécialisée de la Société de développement des entreprises culturelles
du Québec.

Chapitre 1

L'IMPORTANCE D'UNE CONJONCTION

Il y a quinze ou vingt millénaires, dans les ténèbres que dissipait à peine la lumière des torches, des hommes traçaient avec du charbon et de l'ocre de grandes silhouettes d'animaux sur la paroi des cavernes. À Lascaux, à Altamira, la peinture est née dans la nuit des temps et de la terre. Aujourd'hui nous admirons mais ne comprenons pas : voyons-nous là le souvenir d'exorcismes avant la chasse ou de rites d'initiation, le culte rendu aux puissances telluriques, la conscience étonnée devant le redoutable, le beau, le merveilleux du monde ? Pourquoi ces taureaux, ces cerfs, ces poissons, plus rarement ces silhouettes humaines ? Pourquoi la peinture ?

Un peu partout aussi sur les mêmes parois, avec des empreintes de mains, apparaissent des taches rondes, des flèches, des stries, des grilles, des spirales, autant de signes qui ne renvoient à aucun objet reconnaissable mais qui doivent bien remplir une fonction, avoir un sens. Repères, formules, incantations, messages,

mais adressés à qui ? Prémisses d'une écriture sans doute, amorces de textes, rudiments d'une littérature... Cependant dans les grottes préhistoriques, dans les édifices des premières villes au Moyen-Orient, la représentation picturale sur la pierre, le bois, l'ivoire a précédé par de nombreux millénaires l'écriture véritable à partir de laquelle nous commençons à parler de l'histoire.

Les deux pratiques ont suivi leurs voies propres mais la peinture et la littérature qui se sont ainsi peu à peu constituées ne se sont pas perdues de vue. Les deux arts ont été souvent complices, parfois rivaux. Peintres et écrivains ont multiplié les échanges, les emprunts, — ou les rejets —, de sujets, de formes, de procédés. En maintes occasions ils ont fait cause commune pour rajeunir la culture quand elle s'enlisait dans la routine, pour secouer les habitudes du public, pour élargir les possibilités de la création artistique et enrichir la connaissance.

Ces rapports sont devenus, à partir du XVIIIe siècle surtout, particulièrement nombreux, riches, conscients. Ils offrent à l'étude un terrain qui n'est encore que très partiellement exploré.

Comment, par exemple, les deux arts s'insèrent-ils dans l'ensemble d'une époque, comment participent-ils d'une vision globale du monde ? Peuvent être mises en parallèle, d'une part, des séries d'œuvres littéraires et picturales et, de l'autre, des événements politiques, sociaux, culturels, des systèmes de pensée qui leur sont contemporains. Nous pouvons ainsi mieux lire ce qui est reflet, expression de l'époque, poursuite de traditions ou annonce de ce qui vient. Devant nous prend corps tout le mouvement d'une époque, celles

qui nous ont précédés ou la nôtre. À un moment plus défini de l'histoire, nous pouvons comprendre comment écrivains et peintres ont situé leur art par rapport à l'autre, comment ils se sont cherchés, aidés, enviés peut-être. Ou bien l'étude peut se porter sur un roman, un poème, sur un tableau, et s'interroger sur son fonctionnement interne : comment des formes en créent le sens. Se pose ainsi la question inévitable des analogies, voire des équivalences : la ligne, le volume, les couleurs trouvent-ils leur correspondance dans un texte littéraire ? La pensée est conduite à s'interroger sur le langage : qu'est-ce qui le définit ? La peinture (ou le cinéma, ou la musique) en est-il un au même titre que celui que nous articulons avec des mots ?

Littérature et peinture : ce « et » rapproche, réunit, coordonne. Cela semble aller de soi mais nous entrevoyons déjà les sens multiples que prend ce mot. Il relie comment, où, à quels niveaux ? Par cette petite conjonction nous pénétrons dans le champ des « études comparatives » dont l'étendue est difficile à apprécier et les frontières mouvantes. Des pléiades de chercheurs ont étudié « les influences et les échanges entre les littératures » — définition traditionnelle du comparatisme. Ils étendent maintenant leurs « comparaisons » au-delà du littéraire vers d'autres domaines de la création : la musique, le cinéma, et, bien sûr, la peinture.

N'importe quel objet culturel peut être rapproché d'un autre : on a pu voir des analogies entre un clocher gothique et les coiffures coniques que portaient les femmes nobles au Moyen Âge, entre l'art des jardins et la versification pratiqués en Angleterre au XVIIIe

siècle. Des affinités se révèlent ainsi qui nous font mieux percevoir l'esprit d'une époque, mais ces rapprochements se réduisent parfois à des jeux fantaisistes ou à des impressions vagues. Cependant les arts, si divers soient-ils dans leur fonction, la matière qu'ils travaillent, les techniques qu'ils emploient, partagent des exigences communes. Peinture, sculpture, architecture, littérature, théâtre, musique, danse, cinéma, impliquent tous une certaine composition (malgré parfois le désordre apparent) ; un rythme (plus ou moins rapide, marqué, continu, varié, répétitif...) ; un ton (qui touche et provoque nos sentiments : joie, tristesse, mélancolie, exubérance, qui nous incite à la réflexion, au souvenir, à l'activité, à la participation collective...). De plus, tous ces arts recourent à des procédés (voire à des figures rhétoriques) identiques : répétitions, symétries et asymétries, analogies et contrastes...

Nous ne pouvons nous étonner de l'existence de ce fonds commun à tous les arts. Il a ses racines dans les structures de l'imaginaire (monde intérieur que nous bâtissons, plus ou moins ressemblant au réel) : rêves, fantasmes et rêveries, fables et récits mythiques, symboles, œuvres artistiques en sont les manifestations. Les chercheurs contemporains (anthropologues, esthéticiens, philosophes comme C. Lévi-Strauss, G. Bachelard, G. Durand, P. Ricœur, etc.) ont montré comment dans l'imaginaire, quels que soient la culture, l'époque, le champ de manifestation, se retrouvent les mêmes images : lumière et ténèbres, animaux, croix, cercle, chute et ascension, lune et soleil, tombe, etc. Ces images font supposer qu'il existe dans le psychisme humain des principes universels d'organisation, des forces qui régissent son fonctionnement (que la psychanalyse cherche à décrire).

Pourquoi s'intéresser spécialement et maintenant à ces rapports qui touchent plus particulièrement les divers champs de l'activité créatrice ?

Le compartimentage et la spécialisation sont devenus, pour le meilleur et pour le pire, la pratique courante dans la recherche contemporaine. On peut déplorer cet émiettement de l'observation et de l'étude qui augmente notre myopie. Ce ne sont plus seulement les arbres qui nous empêchent de voir la forêt, mais les molécules qui composent l'écorce ou les feuilles ! Mais, d'abord, il faut comprendre que la connaissance scientifique exige l'analyse d'objets de plus en plus limités. Quant aux grandes synthèses d'explication, dans quelle mesure la science est-elle aujourd'hui capable d'en élaborer ? Les hommes de science eux-mêmes viennent à en douter. Et, d'autre part, nous ne faisons pas ici de la recherche scientifique : nous essayons d'élargir des perspectives. Les termes « influences », « échanges », si vagues, si extensibles soient-ils, viennent nous rappeler qu'un art, à l'image de tout organisme vivant, ne se développe pas en vase clos mais qu'il se nourrit dans et par un réseau complexe de relations.

Les pages qui suivent ont pour but de repérer quelques aspects des rapports qu'ont entretenus et qu'entretiennent les œuvres de langage (principalement d'expression française) et les œuvres picturales, à trois niveaux : dans le contexte historique, dans les thèmes, dans les formes. Par des rapprochements, des parallèles, des confrontations, nous pouvons mieux comprendre les pouvoirs de la peinture et de la littérature et selon quelles voies leurs œuvres respectives parviennent à l'existence.

L'essayiste Pierre Vadeboncœur, qui à l'occasion manie le fusain, dit qu'il entre dans son tableau « aussi facilement qu'on entre dans un lieu, tout simplement ». Et il y est heureux. Examiner les rapports entre ces deux arts ne devrait en effet pas seulement être un objet d'études parmi d'autres, mais bien offrir l'occasion de prises de conscience et d'expériences personnelles. Quelle valeur possède pour nous un tableau en regard d'un poème ou d'un roman ? Comment résonne-t-il en nous ? En quoi les œuvres que nous aimons nous sont-elles essentielles ? Les artistes les ont mises au monde dans l'enthousiasme et un élan de vie, ou dans un mouvement de désespoir, par le travail patient ou l'illumination soudaine. Créer les mobilise tout entiers et, même si parfois ils touchent la souffrance profonde, ils se trouvent portés au sommet d'eux-mêmes. Nous recevons de ces œuvres leur rayonnement, nous sommes immergés dans la lumière, éclatante, ou sourde, ou noire, dans laquelle elles sont nées et dont elles sont porteuses.

Aux créateurs qui œuvrent dans le verbal ou dans le visuel, ou dans les deux, rapprocher les deux pratiques ouvre un champ d'expérience, certes déjà exploité, mais aux possibilités sans cesse élargies. L'envie peut nous venir de tenter cette aventure. Partir d'un tableau pour écrire un poème ou un récit, ou à l'inverse, prendre comme source d'une œuvre picturale un texte, l'illustrer — au sens large et souple —, prolonge l'émotion qui s'en dégage, stimule notre propre désir de créer. Ainsi, comme pour Baudelaire ou Rimbaud, nous voyons se tisser des correspondances secrètes entre le mot, la couleur, la note de musique, le geste, entre les ressources de leur agencement. Nous

échappons un peu par là aux limites de nos moyens d'expression, mutuellement enrichis par les échanges, au cloisonnement de nos sens et de notre vision du monde. Nous entrerons peut-être plus avant dans une beauté sans frontières, aux formes parfois paradoxales, dont, de Léonard de Vinci à Delacroix, des artistes visionnaires ont eu l'intuition. Par les voies de la littérature et de la peinture, en conjuguant *réflexion* et *pratique*, nous pouvons mieux connaître *aussi* notre propre richesse et lui faire porter fruit.

CHAPITRE 2

UNE ALLIANCE HISTORIQUE

Les peintres et les écrivains — plus spécialement les poètes — savent depuis l'Antiquité que leurs arts respectifs ont une parenté. Pour Aristote, la peinture, la musique, la poésie sont des arts d'imitation : ils « imitent » la Nature, c'est-à-dire le monde physique, ses créatures, les hommes qui l'habitent. Cette notion de nature, élastique, source de confusions et de malentendus, servira souvent d'enjeu dans les nombreuses « batailles » littéraires, artistiques, mais aussi philosophiques et religieuses qui seront livrées pendant les deux millénaires de notre histoire.

La célèbre formule *Ut pictura poesis* est reconnue comme la preuve claire et nette dès l'Antiquité de cette parenté. Horace y affirme par là qu'un poème doit être jugé comme un tableau, selon les mêmes règles.

Mais pendant le Moyen Âge, la peinture est considérée avant tout, et à la différence de la musique et de la poésie, comme une activité manuelle, avant d'être vue à la Renaissance, selon l'expression de Léonard de Vinci, comme « chose mentale ».

Le XVIIᵉ siècle réaffirme cette proche parenté. « La Peinture et la Poésie, écrit Du Fresnoy en 1673, sont deux Sœurs qui se ressemblent si fort en toutes choses, qu'elles se prêtent alternativement l'une à l'autre leur office et leur nom. On appelle la première une Poésie muette, et l'autre une peinture parlante ». Deux sœurs, mais aussi deux sœurs rivales, car, nous le verrons, leurs rapports n'ont pas toujours été sans nuages. Jusqu'au début de notre siècle le débat sur la hiérarchie des arts renaîtra de cendres jamais complètement éteintes. Qui des deux sœurs l'emporte sur l'autre ? La littérature ne semble-t-elle pas prédominer sur la peinture peu apte à exprimer une pensée abstraite ou à traduire l'écoulement temporel ? Mais l'écrivain, le romancier en particulier, ne nourrit-il pas, quand il veut représenter, une jalousie, un « complexe » d'infériorité à l'égard du peintre ?

Ces débats peuvent nous paraître aujourd'hui aussi rhétoriques que vains, mais ils ne le sont pas totalement car ils posent les questions non seulement des correspondances entre les deux arts mais celles de leur nature respective, de leur spécificité donc, qui les rendrait irréductibles l'un à l'autre. Ces problèmes qui n'ont pas fini d'alimenter la réflexion des modernes exégètes et théoriciens, ont servi de toile de fond au quotidien des échanges entre peintres et écrivains, à leur pratique, aux luttes qu'ils ont menées pour faire accepter leurs œuvres des critiques et du public, pour faire reconnaître leur place dans la société. Les chroniques, les journaux intimes, les lettres, la petite histoire anecdotique nous disent aussi que, simplement, ils ont fraternisé, festoyé de concert, vécu les mêmes amours, nourri les mêmes haines, mené la vie de bohème, connu ensemble le succès ou la misère.

Ces expériences conviviales s'accompagnaient iné-
vitablement de discussions, palabres et péroraisons où
l'on refaisait l'art et le monde ! Cafés et ateliers ont
souvent été des lieux privilégiés de rencontre où se
dessinaient des orientations nouvelles de la création.
L'époque romantique a vu ainsi se former des cénacles
(celui de Nodier était fréquenté par Hugo, Musset,
Alexandre Dumas et, parmi une pléiade d'illustrateurs,
Delacroix). Les revues se sont multipliées autour des
années 1880, pour la plupart éphémères, mais qui en-
tretenaient une réflexion féconde. Des peintres réunis-
saient sur une même toile leurs amis (sur un portrait
de groupe de Fantin-Latour on reconnaît Baudelaire,
Verlaine, Rimbaud ; Max Ernst a ordonné autour de
Breton levant une main prophétique, Éluard, Desnos,
Arp, Chirico, Aragon... et même Dostoïevski).

Un écrivain s'est souvent fait le défenseur d'un
peintre, ou d'un groupe de peintres. Diderot vantait en
termes dithyrambiques *L'accordée de village* ou *Le
retour de l'enfant prodigue* de Greuze (alors que pour
notre goût moderne, leur sentimentalité et leur gesti-
culation théâtrale nous paraissent bien factices).
Baudelaire célébrait dans les œuvres de Delacroix « de
grands poèmes naïvement conçus, exécutés avec l'in-
solence accoutumée du génie ». Zola a loué Manet (qui
en retour a peint un portrait en pied de l'auteur des
Rougon-Macquart). Apollinaire, qui fut l'ami de
Picasso, Derain, Vlaminck, Marie Laurencin, a contri-
bué à faire reconnaître les cubistes et le douanier
Rousseau (qui l'a représenté à côté de la Muse). Breton
a consacré une série de comptes rendus et de commen-
taires à Ernst, Dalí, Arp. Aujourd'hui nombre de poètes
et d'essayistes publient des monographies sur un

peintre (Aragon sur Matisse, Malraux sur Goya), préfacent des catalogues d'exposition. Certains de ces textes de circonstance servent à présenter un peintre ; mais souvent (par exemple chez Michel Butor, Yves Bonnefoy, Fernand Ouellette, Jean Tardieu), et parfois la musique y étant associée à la peinture, ils participent d'une réflexion globale sur la création artistique, sur les questions existentielles et métaphysiques.

Écrivains et peintres font donc souvent cause commune car ils ont le sentiment de « défendre » des principes, de penser, de vivre, « contre » des instances oppressives, contre la routine, l'inertie du public englué dans le conformisme, la facilité, l'esprit matérialiste. Ils font « le procès » virulent de leur époque. Ainsi leur action, plus ou moins colorée d'idéologie politique, est souvent indissociable d'une entreprise révolutionnaire. Elle est particulièrement visible dans ces temps forts des alliances que constituent le romantisme, le réalisme et le symbolisme, puis le surréalisme (sans négliger les nombreux mouvements d'avantgarde qui dépassent le cadre de la peinture ou ceux de la littérature, comme le futurisme). Que ce soit la première d'*Hernani* en 1830, les expositions des impressionnistes (à partir de 1874) ou des « Fauves », les happenings avant la lettre qu'organisait (si l'on peut dire !) Dada, ou les expositions du surréalisme (dans les années 1920 et 1930), toutes ces manifestations servaient à affirmer les tendances nouvelles avec éclat, et aussi avec l'outrance et le goût de la provocation qu'on a inclus dans le stéréotype de l'artiste.

Des manifestes ont été lancés comme des bombes. Ce n'est pas pur hasard si Zola, en 1866, a coiffé ses écrits sur l'art du titre *Mes haines...* Par les *Manifestes*

du surréalisme (le premier date de 1924) comme par
Refus global (1948) il ne s'agissait pas seulement d'im-
poser un art nouveau mais de s'attaquer aux fonde-
ments idéologiques de la société qui, aux yeux de
Breton ou de Borduas, emprisonnent l'homme, en font
un être soumis, aveugle, mutilé, aliéné de sa nature
véritable. Le projet est, dit Breton, de découvrir « le
fonctionnement véritable de la pensée, en l'absence de
tout contrôle exercé par la raison, en dehors de toute
préoccupation esthétique ou morale ». Les signataires
de *Refus global* proclamaient : « Au terme imaginable,
nous entrevoyons l'homme libéré de ses chaînes inu-
tiles, réaliser dans l'ordre imprévu, nécessaire de la
spontanéité, dans l'anarchie resplendissante, la pléni-
tude de ses dons individuels ».

 L'enjeu ultime est donc rien de moins que de refaire
l'homme — ou de le *faire*.

CHAPITRE 3

L'ÉCRIT PRÉSENT
DANS LA PEINTURE

L a main prend un objet pointu, bâton, stylet, plume, pour tracer un trait sur une surface qui en conservera la trace, sable, cire, parchemin ou papier. Par ce geste apparaît une ligne qui sera un dessin ou une lettre, — la représentation d'un objet ou un signe abstrait conventionnel. L'écriture est née à cette jonction, et c'est à compter de ce moment crucial dans l'évolution de l'humanité que l'on commence à parler d'histoire et que l'on commence à la dater.

Les historiens nous disent que l'écriture résulta du besoin de s'aider dans les dénombrements et le calcul (tablettes cunéiformes des Babyloniens), et pour fixer et transmettre des résultats, des règles, des messages. Donner une permanence à un événement, à un règne, à un savoir, à une pensée, à une prière, pour les générations futures, immortaliser : telle est la fonction des hiéroglyphes sur les monuments de l'Égypte ancienne où ils trouvent place parmi les images du pharaon et des divinités. Le hiéroglyphe commence par

représenter l'objet lui-même, scarabée, faucon, rivière, en stylisant son contour, avant de tenir lieu d'une syllabe, puis d'un son. L'idéogramme chinois se transforme et se simplifie de la même manière — à partir du pictogramme où se reconnaît encore une silhouette il devient un signe qui perd son attache visible avec le référent, donc une convention. En mathématique, le signe désigne une opération, un rapport, et son usage universellement accepté remplace un discours en échappant aux barrières des langues.

Désigner, représenter, signifier : nous sommes dans le domaine commun à l'écriture et au dessin ou à la peinture. Mais le sens de l'opération qui consiste à tracer un trait ne se limite pas là. Nous prêtons une intention cachée à celui qui fait un signe « cabalistique », un pouvoir magique au geste. Sans doute celui que les hommes préhistoriques attribuaient aux flèches, aux grilles, aux empreintes de mains, aux silhouettes de taureaux, de chevaux, de poissons qu'ont préservées jusqu'à nous la glaise ou les parois de leurs cavernes. Prononcer, écrire certains mots, représenter visuellement un être est dans certaines cultures un acte grave, souvent une transgression. Les Hébreux de l'Ancien Testament n'invoquaient pas à la légère le nom du Très-Haut, qui proscrivait sévèrement le culte des images. L'Islam interdit la représentation de la figure humaine et même des créatures vivantes. Aux murs de l'Alhambra de Grenade ou de Sainte-Sophie à Istanbul, comme sur les manuscrits ou sur la faïence de Perse se déploient les inscriptions tirées du Coran. De cette ondoyante écriture arabe comme de celle, dépouillée, directe, de la calligraphie chinoise ou japonaise, à défaut de déchiffrer le sens, nous recevons

la pure beauté plastique : n'avons-nous pas souvent oublié qu'une écriture peut être belle ? Ces citations destinées à édifier qui les lit, donc à transmettre un message, contribuent aussi à orner : les deux fonctions ne sont donc pas séparées mais remplies par le même objet. De même le poème calligraphié fait partie du paysage ou de la scène de la vie quotidienne chez Hokusaï — il est peintre et poète. Au Moyen Âge les moines qui recopiaient les textes sacrés et les chroniques enluminaient les parchemins de précieuses et savantes lettres ornées. Ou ils faisaient sortir de la bouche du Christ, des anges, des saints une banderole portant leurs paroles.

À la Renaissance les peintres italiens, et plus encore les Hollandais et les Allemands, plaçaient dans les mains des modèles dont ils faisaient le portrait des livres au titre lisible, ou sur le fond, une inscription, une devise, et même un éloge du modèle. Parfois, comme dans la gravure de Dürer *Melancholia*, se détache un mot unique. Van Gogh a peint parmi les humbles objets de son logis des livres comme, tout près de nous, Ozias Leduc. À leur époque cubiste Picasso et Braque collaient sur le support du tableau des fragments de journaux, des lettres, qui devenaient ainsi du matériel pictural. Klee accompagne souvent ses dessins d'une phrase manuscrite. La moderne bande dessinée intègre au récit des bulles contenant les paroles des personnages ou celles du narrateur.

La signature elle-même appartient au tableau, parfois très ornée (Van Eyck), ou semblant gravée dans la pierre (Dürer), cachée comme une clef dans un détail du tableau (Delacroix), bien visible, ostentatoire (Hugo). Elle a dans les grandes toiles de Mathieu ou

dans les dessins de Dalí, le même aspect graphique que les traits qui composent l'œuvre même.

Le titre est parfois plus qu'une étiquette ou un repère destiné à l'identifier dans un catalogue. L'art abstrait, chez Mondrian ou Hartung, nous a habitués à des désignations également abstraites, algébriques même : une lettre, un numéro ont succédé à ces *Bords de la Seine*, à ces *Vues de Montmartre* chers à Monet ou à Utrillo. Dans les musées, le spectateur se penche vers la plaquette de cuivre fixée au cadre pour s'assurer qu'il s'agit bien du *Couronnement de Napoléon* ou de *Socrate buvant la ciguë*. Mais en présence de Ernst, de Duchamp, il se surprend à lire : *Quelques animaux dont un illettré*, *La forêt pataphysique*, *La mariée mise à nu par ses célibataires mêmes*. De toute évidence les mots font ici plus que désigner ou identifier, ils provoquent un choc, parfois par l'humour, l'insolite ou l'incongru, et créent donc un rapport nouveau entre l'image picturale et le langage.

Apollinaire a repris dans *Calligrammes* le procédé qui consiste à disposer un poème sous forme de dessin et qui devient ainsi fontaine jaillissante, harpe, cravate ou couronne. Queneau invente des pictogrammes pour raconter avec drôlerie un voyage. Michaux, poussant plus loin encore la recherche d'un mode d'expression qui unirait image et langage pour dire l'indicible, crée des écritures imaginaires.

Magritte réunit plusieurs modes d'emploi du langage. Il paraît littéralement jouer avec et sur les mots quand, sous une chaussure, il écrit « la lune », « la neige » sous un chapeau, et en-dessous d'une pipe : *Ceci n'est pas une pipe*. Pour s'amuser et nous mystifier ? Ou pour nous rappeler que le nom n'est pas

l'objet, et que le nom est lié à l'objet par un rapport arbitraire ? Devant *L'art de la conversation* nous sommes vivement saisis : deux minuscules personnages se trouvent au pied d'un colossal assemblage de pierres taillées. Et ces mégalithes dessinent en leur centre, bien visibles, les lettres du mot « RÊVE ». Il y a dans le tableau, un monument imaginaire que contemplent deux personnages « en conversation », dans le spectacle lui-même fictif que constitue ce tableau ; et dans ce monument, un mot, dont la présence est insolite comme celle du rêve dans la réalité physique. Ces emboîtements créent un vertige... Et l'on pense au vers de Baudelaire : « Je suis belle, ô mortels, comme un rêve de pierre... »

À tout moment donc de la peinture occidentale (et fréquemment dans la peinture du Moyen ou de l'Extrême-Orient), l'écrit est présent sous diverses formes, au point d'en être indissociable. Il accompagne la représentation de l'objet, contribue à en renforcer, compléter ou produire le sens.

CHAPITRE 4

PARLER DE PEINTURE

Un roman, un sonnet, une symphonie possèdent une architecture. *Don Quichotte* est un récit haut en couleur. Les rouges de Delacroix éclatent comme des fanfares. Les ballets russes de Diaghilev étaient de véritables feux d'artifice... Nous éprouvons spontanément le besoin d'emprunter à la poésie pour parler de musique, à la musique pour parler de peinture. Nous multiplions les métaphores pour rendre compte, avec combien d'approximation, de l'œuvre de tel peintre, ou compositeur, ou chorégraphe, ou metteur en scène, ou écrivain. Les artistes eux-mêmes nous y incitent : Ravel a orchestré les *Tableaux d'une exposition* de Moussorgski ; Mondrian a intitulé une œuvre composée de petits carrés *Boogie-woogie* ; Riopelle a nommé un grand triptyque *Pavane*. Ainsi se manifestent à la fois les richesses et les insuffisances des divers modes d'expression, tout comme leur originalité et leur aptitude à s'appeler et à se compléter.

Plus spécialement s'impose la difficulté à *parler de peinture* dès qu'on veut dépasser les limites d'une

étude technique (de même, comment parler de musique en dehors de la musicologie ?), ou celles des impressions subjectives. C'est pourtant ce que fait depuis des siècles, avec persévérance, avec entêtement pourrait-on dire, le *discours sur la peinture.*

Il présente une masse considérable, diverse et disparate. Et elle ne cesse de s'accroître : monographies sur les peintres et les écoles, manuels techniques, traités d'esthétique, livres d'art réunissant gravures originales et textes d'accompagnement, catalogues d'exposition avec préfaces, essais, comptes rendus dans des revues spécialisées, etc. Études savantes et réflexion libre, commentaires et gloses, information d'actualité, bavardage : une provende de toute qualité, pour tous les goûts — jusqu'à l'indigestion !

Les auteurs ? Des historiens de l'art, des philosophes et esthéticiens, des écrivains qui aiment la peinture, des journalistes. Et les peintres eux-mêmes, par des traités ou des recueils de réflexions en marge de leur pratique (Maurice Denis, Kandinsky, Klee, Masson, Bazaine). Ils rédigent, parfois avec une passion conquérante, programmes et manifestes (Marinetti, Dalí, Borduas). Ou plus sagement, leur autobiographie (Kandinsky), leur journal intime (Delacroix, Redon), de la correspondance (Van Gogh). Plus rarement des œuvres de fiction (Chirico, Savinio), du théâtre (Picasso, Kokoschka).

Une difficulté sérieuse se présente devant cette somme de textes : peut-on ici parler indistinctement de littérature ? Oui si par ce terme est désigné tout écrit consacré à un sujet donné. Évidemment non si la « qualité littéraire » est retenue comme critère — avec l'inévitable arbitraire dans le jugement qu'il implique.

Certains textes visent à une étude objective, neutre, systématique, parfois exhaustive de la peinture, privilégiant un style présentant les mêmes caractères : la langue y est utilisée (pour reprendre le critère de littérarité de Jakobson) dans sa « transparence » informative. D'autres textes, en regard, privilégient la réflexion libre, mettant à contribution la sensibilité, l'affectivité, l'imagination de l'auteur, donc ouvertement subjective. La langue y est utilisée dans son « opacité », puisqu'elle considère le mot dans ses ressources d'évocation. La démarcation a, bien entendu, une valeur relative ; du moins désigne-t-elle deux pôles du texte écrit et une prédominance de l'un ou l'autre. C'est à ce deuxième ensemble qu'aux fins de notre étude, sera donnée préférence.

Si nous écartons d'emblée les ouvrages sur les techniques picturales, les inventaires et chronologies minutieuses des œuvres, nous ne pouvons oublier qu'ils contribuent à fonder les bases du discours sur la peinture. Et de même que Jakobson et les formalistes russes, Barthes, Todorov, Greimas, etc. ont tenté de constituer une approche objective, voire une science de la littérature, Émile Mâle, Wölfflin, Panofsky, Bernard Berenson, ont œuvré dans le même sens : créer une science de l'art qui se donne pour tâche l'établissement de faits objectifs, l'élaboration d'une méthode rigoureuse dans l'analyse, avec, dans la mesure du possible, l'effacement de la subjectivité chez celui qui la pratique. Elle vise ainsi à bâtir des systèmes d'explication montrant que l'évolution historique de la peinture et le fonctionnement interne des œuvres s'opèrent selon des principes pouvant être répérés. Pour y

parvenir, les théoriciens de l'art, comme ceux de la littérature, empruntent souvent des concepts et des méthodes à d'autres domaines de la connaissance : philosophie, histoire, sociologie, psychanalyse, structuralisme, sémiologie. Les bibliographies spécialisées font ainsi apparaître la part de Hegel, de Marx, de Freud, de Saussure (pour ne citer que quelques inspirateurs-vedettes) dans la compréhension moderne de la peinture.

La critique d'art se présente souvent comme le prolongement, ou le résultat dilué, banalisé, voire le sous-produit de cette réflexion théorique. Le souci de cohérence, de rigueur, d'impartialité tend à s'y effacer devant l'envahissement des impressions, réactions émotives, humeurs, partis pris et préjugés des auteurs.

Les ouvrages très diffusés d'Élie Faure (*L'esprit des formes*), de René Huyghe (*Dialogues avec le visible, L'art et l'âme*), de Malraux (*Les voix du silence*), occupent une position intermédiaire. Pleins de vues stimulantes, ils conduisent de nombreux lecteurs à la peinture. Mais ils le font par des moyens parfois discutables : généralisations hasardeuses, formules plus séduisantes que solides, amalgames de concepts et de théories peu conciliables. J.-F. Revel décrit avec une ironie mordante mais tonique cette lignée de philosophes de l'art qu'il nomme « école de l'ample discours » : « Dieu créa Élie Faure, qui connut Worringer et engendra André Malraux, qui connut Focillon et engendra René Huyghe, qui connut Herbert Read et engendra Germain Bazin. Puis Dieu mourut et se fit remplacer par l'art, qui lui-même se fit remplacer par la philosophie de l'art ».

Dans ce corpus composite, la partie la plus riche est souvent l'œuvre d'écrivains qui ne sont pas des professionnels de la critique ou de l'exégèse, mais des poètes, des essayistes ou romanciers passionnés par l'art. Yves Bonnefoy, Michel Butor, Octavio Paz, Claude Simon, Jean Tardieu (et les auteurs qui ont signé la série des « Sentiers de la création » chez Skira), ainsi que Claude Estéban, Bernard Noël, Fernand Ouellette, Jean Roudaut, Pierre Vadeboncœur portent sur la peinture un regard particulièrement pénétrant. La toile est contemplée comme le seraient un être humain, un paysage, avec le même amour. Partant de l'émotion qu'elle provoque en eux, ils en suivent les résonances intimes, le réseau des associations, les valeurs qu'elle implique. Par la contemplation, la réflexion, le « dialogue », se dégage une vision du monde, souvent une spiritualité. Elle se traduit dans une langue riche, souple, parfois somptueuse qui fait s'apparenter ces essais à la poésie. L'œuvre littéraire se construit donc ici, non seulement sur d'autres œuvres littéraires, mais sur la peinture. Des familles d'esprit se reconnaissent : le poète René Char nomme Georges de la Tour, Courbet et Corot, Giacometti et Picasso parmi ses « intercesseurs », ses « alliés substantiels ».

CHAPITRE 5

LA CRITIQUE D'ART

A vant de vouloir interpréter les œuvres, la critique d'art a d'abord commencé par être avant tout descriptive. Les *Salons* de Diderot (le premier date de 1759) en marquent les débuts modernes. Ces salons avaient été créés un siècle plus tôt par l'Académie royale de peinture et de sculpture (en 1663). Les peintres qui travaillaient pour le roi, et défendaient leurs droits face aux autres corporations, exposaient dans la Galerie du Louvre. Il ne faut pas oublier que les œuvres picturales, en dehors d'un très petit nombre de privilégiés qui y avaient accès, ne furent connues pendant longtemps — c'est-à-dire jusqu'à la photographie dans la deuxième moitié du XIXᵉ siècle — que par des gravures tirées des tableaux, ou par ouï-dire. Diderot et ses successeurs devaient donc décrire ce qu'ils voyaient à l'usage de leurs lecteurs et correspondants. Ils font une *transposition* littéraire de l'œuvre picturale. Entreprise ardue et périlleuse... Diderot le sent bien : « Pour décrire un Salon à mon gré et au vôtre, savez-vous, mon ami, ce qu'il faudrait avoir ? Toutes les

sortes de goût, un cœur sensible à tous les charmes, une âme susceptible d'une infinité d'enthousiasmes différents, une variété de style qui répondît à la variété des pinceaux ». Il s'enflamme, prend parti, ou en croyant décrire, refait le tableau à sa convenance. L'émotion prompte à l'attendrissement et aux larmes devant les édifiantes scènes bourgeoises et rustiques de Greuze, les considérations sur la vérité psychologique et sur la morale prennent souvent le pas sur le commentaire esthétique.

Au XIXᵉ siècle

À l'époque romantique, de Nodier à Stendhal, de Musset à Gautier et à Hugo, nombreux sont les écrivains à se tourner avec passion vers la peinture (et la musique), soit pour affirmer la pérennité de la tradition, soit pour imposer les principes d'un art nouveau. Ce conflit redouble ainsi celui qui, dans la littérature, oppose « anciens » et « modernes ». Le Salon de 1822 où Delacroix expose *Dante et Virgile aux enfers*, met vigoureusement en présence deux camps. Les partisans du néo-classicisme (représenté par David, peintre officiel de l'ère napoléonienne, et par Ingres, pour qui Raphaël représente le canon de la beauté plastique) rallient la majorité des critiques et de l'opinion publique. Les novateurs prennent fait et cause pour Delacroix. Ce face-à-face Ingres-Delacroix, classicisme-romantisme, alimentera longtemps les polémiques — qu'il fournira copieusement en lieux communs.

Une fois de plus resurgit la question de la supériorité du dessin sur la couleur, ou l'inverse, déjà débattue dans l'Antiquité gréco-latine, relayée au XVIIᵉ siècle

par les partisans de Rubens contre ceux de Poussin. Ces polémiques manifestent un besoin permanent et irrépressible dans l'histoire de l'art, de la littérature, de la philosophie, ou des sciences, de dresser l'un contre l'autre des adversaires et de transformer la coexistence et la discussion de conceptions diverses en guerre. On attend que l'un des champions, des camps, des théories triomphe et écrase sans appel l'autre, qui est forcément dans l'erreur. Entendons : il ne peut y avoir de place pour deux !

Théophile Gautier représente à cette époque le modèle du critique d'art professionnel — ou le tâcheron —, en multipliant les comptes rendus des Salon (mais il a eu aussi le mérite de faire connaître au public français les Espagnols : Velázquez, Ribera, Zurbarán, etc). « Il prend un tableau, dit Delacroix, le décrit à sa manière, fait lui-même un tableau qui est charmant, mais n'a pas fait un acte de véritable critique ». Que serait donc la « véritable critique » ?

Baudelaire s'éloigne fort de cette neutralité du jugement qui finit par niveler toutes les valeurs et plonge le commentaire dans l'insignifiance. « La critique doit être partiale, passionnée, politique, c'est-à-dire faite à un point de vue exclusif, mais un point de vue qui ouvre le plus d'horizons ». Baudelaire rédige ses *Salons* entre 1845 et 1859. Bien des exposants qu'il commente sont aujourd'hui complètement oubliés — journalisme oblige ! — mais il s'est fait avant tout le défenseur admiratif de Delacroix, le peintre selon son cœur qu'il rejoint dans la passion au point de s'identifier à lui. En même temps que du peintre, Baudelaire parle de lui-même comme il le fait dans *Mon cœur mis à nu* : le compte rendu tend à devenir simultanément une

autobiographie fragmentée, une étude d'ensemble sur le peintre, un essai sur ses propres conceptions esthétiques. Il commence par un salutaire travail de décapage : il met de côté les idées apprises sur la réputation et l'œuvre de Delacroix, les parallèles simplistes et trompeurs (entre le peintre et Hugo) pour parvenir au centre de l'œuvre. Pour Baudelaire, la peinture est une pensée, et la conscience de l'artiste la commande tout entière jusque dans les détails, en son mouvement, sa couleur, son atmosphère. Cette puissance de l'attraction centrale est la marque des grandes œuvres universelles, d'Homère ou de Dante. Delacroix fournit à Baudelaire l'occasion de s'interroger sur la couleur, régie par « la loi du mouvement éternel et universel » en ses accords, ses incompatibilités, sa capacité de faire-valoir. Pour en parler il recourt à la musique puisque tout dans l'univers est correspondance, que « Les parfums, les couleurs et les sons se répondent ». Les sensations sont elles-mêmes indissociables des sentiments et des activités de l'esprit. La nature est une et harmonieuse ; l'œil du peintre perçoit cette harmonie et réorganise les apparences, et sa main la traduit. L'ambition de Baudelaire (selon J. Roudaut) est « d'établir un texte qui vienne se substituer à l'œuvre picturale », son équivalent pour rendre sensible, non pas tant le résultat obtenu par le peintre que « l'alchimie, l'opération intérieure par laquelle il est produit, le mouvement de la création ».

Ces *Salons* ouvrent l'éventail des directions que peut prendre, et que prendra, le discours sur la peinture. Plus particulièrement les sections consacrées à Delacroix et à la couleur en constituent les cellules-mères. L'auteur y est tout à la fois regard et sens ;

pédagogue de l'art ; penseur esthéticien ; poète tradui-
sant et recréant le monde. Ces textes, au plan de la
forme, ont, de même, valeur de paradigmes : pages de
journal intime ; notes impressionnistes ; traité techni-
que et didactique ; commentaire esthétique, qui se con-
dense en aphorismes ; méditation et contemplation ;
profession de foi personnelle.

À l'instar de Diderot pour Greuze, un écrivain pri-
vilégie souvent l'œuvre d'un peintre, ou d'une école,
ou d'un siècle : son admiration se fait proche de l'iden-
tification, il a le sentiment de voir réalisé picturalement
ce qu'il cherche par le langage. Dans la deuxième
moitié du XIXᵉ siècle, trois écrivains-critiques d'art sont
particulièrement représentatifs de l'usage qui est ainsi
fait de la peinture.

Eugène Fromentin était lui-même célèbre comme
peintre « orientaliste » (il avait comme Delacroix
voyagé en Algérie) et par son roman *Dominique* quand
il publie ses *Maîtres d'autrefois* (1876), qui eurent un
succès considérable. Le titre est révélateur de ce re-
gard tourné avec dévotion, comme chez les Goncourt,
vers l'art du passé pour interroger les leçons des grands
maîtres. Un bref voyage en Belgique et en Hollande
complétant les multiples visites au Louvre, lui fournit
des notes qu'il développe sous forme d'études pano-
ramiques et de courtes monographies consacrées à Van
Eyck, Memling, Hals, Rubens, Rembrandt. « Impres-
sions de dilettante », dit modestement Fromentin de ces
études qui, en fait, résultent d'une longue fréquentation
des maîtres, d'une information précise et de sa pratique
personnelle. Chacune comprend : renseignements his-
toriques sur l'époque ; grandes lignes biographiques ;

description de quelques tableaux (sujet, manière, composition, choix des détails qui permet de caractériser l'ensemble de l'œuvre) ; un portrait moral du peintre. Pour Fromentin, parler de peinture, c'est aussi rencontrer un être humain dans son époque, ses paysages (« Rembrandt ressemble le plus noblement à son pays »), dans sa singularité. Il faut, idéalement, que le commentaire trouve le langage capable de rendre compte de cette singularité (toutes préoccupations fort éloignées de maints comptes rendus actuels !). Peindre, écrire sur la peinture, écrire en général, rencontrer des êtres humains et des lieux constitue donc pour l'auteur une expérience globale.

Le *Journal* tenu par Edmond et Jules de Goncourt abonde en notations sur la peinture (par exemple Botticelli), mais *L'art du XVIIIᵉ siècle* (1875) constituent leur apport essentiel à la critique d'art. Des notes, des touches rapides correspondent à des observations de l'œil qui prend contact avec son objet, une toile de Watteau ou de Chardin, puis se regroupent en impressions globales. L'émotion personnelle suscitée par les formes, les couleurs, les lignes, sert de base à l'interprétation que viennent alimenter par des rapprochements les connaissances culturelles. Les Goncourt cherchent à exprimer cette émotion face au tableau au moyen d'équivalences sémantiques, syntaxiques, de procédés d'écriture définissant « le style artiste » (cf. chapitre 10) que pratique aussi Huysmans, leur contemporain.

À la différence des Goncourt et de Fromentin, Huysmans prend vigoureusement, violemment parti en faveur des « peintres de la modernité ». Les Salons de 1879 à 1881 lui donnent l'occasion d'éreintements sans

appel, par exemple de Bouguereau, représentant célébré de l'art académique en cette fin de siècle. « Il a inventé la peinture gazeuse, la pièce soufflée. Ce n'est même plus de la porcelaine, c'est du léché flasque : c'est je ne sais quoi, quelque chose comme de la chair de poulpe » écrit-il à propos de *La naissance de Vénus*. « C'est à hurler de rage quand on songe que ce peintre qui, dans la hiérarchie du médiocre, est maître, est chef d'école, et que cette école, si l'on n'y prend garde, deviendra tout simplement la négation la plus absolue de l'art ! »

En regard Huysmans se fait le champion de Degas, de Redon, de Gustave Moreau. Ce dernier le séduit particulièrement par sa personnalité solitaire, son don total et fervent à l'œuvre, qui relève d'un art visionnaire. Huysmans aborde le tableau de l'extérieur (il signale les influences perceptibles), mais à seule fin de faire ressortir l'étrangeté unique de Moreau. Par le travail conjoint de la mémoire, de l'imagination, de la rêverie, et par celui du langage, le commentaire sur la peinture s'efface : le texte existe par lui-même, se délecte de lui-même. Exercice d'esthète ? Mais Moreau est aussi utilisé comme une machine de guerre contre le monde moderne : le compte rendu ouvre un procès et s'amplifie en manifeste.

Dans cette même fin de siècle, une influence esthétique prépondérante est exercée par John Ruskin bien au delà de l'Angleterre. Il a publié jusqu'en 1860 ses *Modern Painters*, puis des études sur les cathédrales gothiques. Sa conception de la vie consacrée entièrement à la recherche de la beauté marque Proust de façon décisive : « Mon admiration pour Ruskin donnait

une telle importance aux choses qu'il m'avait fait aimer qu'elles me semblaient chargées d'une valeur plus grande même que celles de la vie. » Proust, qui a traduit *The Bible of Amiens*, a pratiqué lui-même la critique d'art comme plusieurs écrivains parmi ses contemporains, tels Valéry et Claudel (étudié au chapitre 11).

Au XXᵉ siècle

La critique d'art continue de surabonder en notre siècle, à tel point qu'il est fort difficile d'en donner plus que des tendances saillantes à partir de quelques œuvres-repères.

Très au courant de la peinture d'avant-garde en ces années qui ont vu l'émergence du fauvisme, du cubisme, de l'abstraction, Apollinaire tente d'en faire comprendre l'esprit. Par ses chroniques d'expositions tenues dans plusieurs journaux et revues, puis dans *Les peintres cubistes* (1913), il explique la démarche de Picasso, de Braque, de Matisse, qui rompent si délibérément avec les apparences de l'objet. Apollinaire ne se soucie pas tant de définir une théorie (il utilise avec prudence le terme de cubisme) que de dessiner le mouvement de l'art moderne dont il a l'intuition vers une « peinture pure ». « La vraisemblance n'a plus aucune importance, car tout est sacrifié par l'artiste aux vérités, aux nécessités d'une nature supérieure qu'il suppose sans la découvrir. »

Cette notion d'une peinture où « le sujet ne compte plus, ou s'il compte c'est à peine », continuera sous des formes diverses à faire son chemin jusqu'à nous, au point de devenir — puisque nos yeux se sont accoutumés peu à peu à la peinture fauve, cubiste, abstraite, optique, pop, minimale — une évidence.

Plus de sujet, ou bien un autre non pas fourni par la réalité physique autour de nous, mais par notre psychisme, que la poésie comme l'art se donnent pour tâche d'explorer. Dans *Le surréalisme et la peinture* (1928), André Breton pratique cette critique passionnée et militante que prônait Baudelaire. La première phrase donne le ton : « L'œil existe à l'état sauvage », et il faut lui restituer ce privilège et ce pouvoir. Par exemple, chez Ernst, l'image comme celle du rêve, révèle « d'autres rapports que ceux qui s'établissent communément ». Chirico procède à la « fixation de lieux éternels » où l'objet n'est plus retenu qu'en fonction de sa vie symbolique et énigmatique, et qui tendent à devenir « des lieux hantés ». Ce vocabulaire, ces formules indiquent la portée de ces textes (préfaces à des catalogues d'exposition) qui prolongent et « illustrent » les trois manifestes du surréalisme : peinture et poésie participent d'une révolution totale de l'être humain, dont elles sont des moyens privilégiés. Breton y déclare avec le radicalisme abrupt dont il est coutumier : « L'œuvre plastique, pour répondre à la nécessité de révision absolue des valeurs réelles sur laquelle aujourd'hui tous les esprits s'accordent, se référera donc à un modèle purement intérieur, ou ne sera pas ».

Le rôle de rassembleur, de théoricien, d'inspirateur doué de magnétisme, et aussi celui de censeur, que Breton a joué auprès des poètes, il l'a joué pour Ernst, Miro, Magritte, Dalí (avant que celui-ci cède à « une bête grotesque et puante qui s'appelle l'argent »), Giacometti, Arp, Duchamp. Il a vu en eux des « initiés » pénétrant dans cette réalité invisible vers laquelle Breton a cherché à multiplier les voies d'accès.

Après la deuxième guerre, Malraux a renoncé au roman qui avait fait sa célébrité et, en parallèle avec sa carrière politique, se consacre à la réflexion sur l'art. *Les voix du silence* (1951) pose les fondements du projet du « musée imaginaire », qu'il réalisera principalement avec *Les métamorphoses des dieux*, à partir de 1957. La reproduction photographique place maintenant à notre portée les œuvres non seulement de l'Europe, mais celles de l'Orient, de l'Afrique, de l'Océanie, de la préhistoire. Elles font apparaître, à travers les millénaires et les continents, l'unité de l'art. Cette idée maîtresse organise le projet de Malraux, servi par une culture et une mémoire visuelles exceptionnelles.

Il met à jour des parentés, des ruptures et des continuités sur de longs cycles. Plus spécialement il s'attache aux rapports historiques entre littérature et peinture. La rupture qu'il discerne dans la littérature au moment du romantisme n'a, dit-il, pas d'équivalent immédiat en peinture, en ce sens que les peintres continuent à reconnaître la valeur des œuvres classiques (de la Grèce antique à la Renaissance). La rupture viendra plus tard, préparée par Goya (à qui Malraux a consacré un ouvrage), avec Manet : la peinture est moderne quand elle cesse de raconter. Le sujet disparaît, remplacé par « la présence dominatrice du peintre lui-même ». La peinture ne représente pas une réalité extérieure, elle crée à partir de celle-ci son propre monde, sa poésie spécifique.

Ainsi se poursuit avec Malraux le travail de sape contre la conception traditionnelle d'un art fondé sur l'imitation, sur la fidélité au réel extérieur. L'idée de l'autonomie de l'art est maintenant largement acceptée

dans le discours critique, mais Malraux la considère de plus haut, dans l'interrogation angoissée sur le sens de l'aventure et du destin des hommes qu'il a poursuivie toute sa vie. Si elle ne trouve pas de réponse dans la reconnaissance d'une action divine, peut-être fait-elle de l'art un substitut de la foi. « L'art ne délivre pas l'homme de n'être qu'un accident de l'univers ; mais il est l'âme du passé au sens où chaque religion antique fut une âme du monde. Il assure pour ses spectateurs, quand l'homme est né à la solitude, le lien profond qu'abandonnent les dieux qui s'éloignent ». L'acte créateur se continue à travers le temps, il est une victoire sur lui. Tel semble bien être le sens de la formule célèbre qui clôt *Les voix du silence* : « L'art est un anti-destin ».

L'historien de l'art et l'esthéticien peuvent relever dans cette vision panoramique des lacunes et des simplifications. Peu soucieux des définitions ou des articulations logiques de l'exposé, Malraux situe sa réflexion à un autre niveau que l'étude minutieuse, chronologique, analytique des œuvres. Il déroule une somptueuse et tragique fresque devant le lecteur fasciné et souvent dérouté. Se mêlent dans le puissant flot oratoire grandeur et grandiloquence, densité et obscurité, ampleur et imprécision. Malraux paraît souvent absorbé dans la contemplation, hypnotisé lui-même par son soliloque face aux œuvres. Tout l'art universel semble en permanence présent devant lui. Le lecteur peut résister à la tension extrême de cette parole, désirer reprendre son souffle et revenir sur un terrain plus modestement délimité, mais après la lecture de Malraux, il est difficile de contempler la peinture avec les mêmes yeux.

On peut vouloir imiter la pensée et le style de Malraux — et plus ou moins délibérément le pasticher — dans ses envolées et ses formules frappées. La critique contemporaine ne s'en prive pas. J.-F. Revel, sévère pour Malraux comme pour ses successeurs, stigmatise dans l'ensemble du discours contemporain sur l'art ce penchant au verbiage qui se complaît en lui-même, interchangeable, extérieur à son objet, souvent hautain, dépourvu d'humour, cultivant l'intimidation au nom de positions intellectuelles données comme définitives. Aujourd'hui pas de peintre qui ne « déstructure l'espace » pour le « restructurer », pas d'œuvre qui ne marque « la première tentative de Présence Cosmique dans l'art occidental » !

La critique d'art est-elle donc aussi inutile que Revel, en pince-sans-rire lucide, puisse inverser la question que l'on attend et demander : « La critique d'art peut-elle se passer de la peinture ? » Une fois de plus, éclate ici au grand jour un travers de notre culture : l'inflation verbale qui gruge toute forme d'art, que ce soit la littérature ou le cinéma, les arts de la scène et même la musique. Cette prolifération des mots enrobe le poème, le film, le tableau, la symphonie d'une enveloppe hermétique, lisse et morte comme un plastique qu'il faut percer pour arriver à l'œuvre. On peut voir dans cet étouffement un inquiétant symptôme de décadence culturelle, mais aussi l'indice d'un phénomène qui touche et la création et son commentaire : la propension, d'une part, à faire que l'œuvre, plus spécialement de langage, s'engendre elle-même, par ses « embrayeurs » internes comme pour le Nouveau Roman ou « l'écriture textuelle » ; d'autre part à ne considérer l'œuvre que comme un monde clos, détaché du référent extérieur.

Au-delà de ses poncifs, de ses dérapages, de sa routine esclave des modes, la critique d'art paraît cependant bien avoir sa justification. Et sa fonction, que, dans les meilleurs des cas, elle remplit : servir d'intermédiaire. Elle peut offrir à l'artiste, non pas une explication de ce qu'il fait — dont il peut fort bien se passer ! — mais un écho, la marque qu'il est suivi. Rapprocher l'œuvre du public, aider à sa diffusion, à sa compréhension. Permettre à ce public de ne pas s'effaroucher et de ne pas rejeter d'emblée les tendances nouvelles, mais lui apprendre aussi à discerner entre imitations, redites, poudre aux yeux ou mystification, et création probe, passionnée, novatrice, féconde. Rendre visibles des repères, des tendances, des ensembles dans la masse de la production actuelle. Pour que le critique d'art serve l'œuvre picturale au lieu de s'en servir, plutôt que de pratiquer le culte en chapelles, pour stimuler artistes et public au lieu de dresser des bûchers, pour ouvrir les consciences, il faut beaucoup de droiture, de sensibilité, de culture assimilée, de jugement, et d'humilité. Est-ce trop demander ?

LE ROMAN DE L'ARTISTE

L e monde artiste avec sa bohème, ses crève-la-faim, ses tourmentés, ses suicidés, ses gloires montantes, ses gloires éteintes, ses vedettes et ses ratés, fournit à la fiction un riche répertoire d'intrigues, de milieux, de personnages. Une matière, au sens propre, pittoresque.

Le théâtre a peu puisé dans la peinture. Entendons : de sujets, car évidemment nombreux sont les peintres qui furent et sont décorateurs, et entre les deux arts se font des emprunts réciproques de mise en scène (par exemple « tableaux vivants » au théâtre, composition « théâtrale » des tableaux d'histoire, de genre, etc.). Signalons dans le domaine québécois, *Vinci* (Robert Lepage), *Le miel est plus doux que le sang* (Simone Chartrand et Philippe Soldevila y confrontent Lorca, Buñuel et Dalí). Michel Tremblay a traduit *Picasso au « Lapin agile »* de Steve Martin.

Des films ont été réalisés à partir des vies de peintres, entre documentaire et fiction. Parmi eux, *Le mystère Picasso* (Henri-Georges Clouzot), *Moulin*

rouge (sur Toulouse-Lautrec, John Huston), *Van Gogh* (Maurice Pialat). Par des moyens divers ils font entrer le spectateur dans l'intimité du peintre, de sa biographie et, plus ou moins, de son geste créateur. Orson Welles, dans son étonnant *Vérité et mensonge*, nous met en présence d'un faussaire de génie...

La peinture est abondamment présente dans la prose narrative depuis le XIXe siècle. Dans le roman et la nouvelle, mais aussi dans ces genres intermédiaires entre poème et récit que sont la vignette ou le poème en prose (de *Gaspard de la nuit*, 1842, d'Aloysius Bertrand au *Parti pris des choses*, 1942, de Francis Ponge et *Illustrations* de Michel Butor).

Cette *inscription de la peinture dans le récit* demanderait, par son étendue et sa complexité, une longue étude. Fixons quelques repères.

DE BALZAC À ZOLA

Le roman (ou la nouvelle) fait du peintre un personnage, qu'il soit protagoniste principal ou secondaire, ou simple comparse. Le cas le plus visible est ce « roman de l'artiste » qui fleurit surtout à partir du *Chef-d'œuvre inconnu*, de Balzac (1831). Variété particulière du roman biographique qui, au XIXe siècle et jusqu'à nos jours, constitue le schéma de base du genre romanesque. Un personnage, généralement masculin (Rastignac, Julien Sorel, Frédéric Moreau), y est suivi dans les diverses étapes de sa vie : jeunesse et années de formation, premières expériences dans le monde adulte, accomplissement ou échec, vieillissement et mort. Un destin individuel, donc, mais inséparable d'une époque, d'un milieu social, d'autres

personnages : une ou plusieurs femmes, souvent aussi un compagnon, double ou repoussoir, un maître ou une figure paternelle. Et une passion, ou du moins une aspiration, qui est souvent le désir du pouvoir, du succès ou de la gloire. Passion qui peut s'aider d'autres (l'amour, bien sûr) ou entrer en conflit avec elles.

Ce modèle biographique a servi à narrer des destins de peintres mais aussi de musiciens. Dans le vaste roman *Jean-Christophe* (1903-1912), Romain Rolland retrace l'histoire d'un compositeur dont il a voulu faire « Beethoven dans le monde d'aujourd'hui », depuis sa naissance environnée par les cloches et la rumeur d'un fleuve jusqu'à ce qu'il gagne les rivages de la mort, bouclant ainsi la métaphore de la vie comme traversée.

Balzac, qui a défini le romancier comme « cet impénitent chercheur de tableaux », collectionnait les toiles, assouvissant par là son goût du luxe fastueux et du beau. *La Comédie humaine* contient de multiples références à Rembrandt et aux Hollandais, à Raphaël et aux Italiens de la Renaissance. Parfois l'action naît d'un tableau (*Sarrazine*), ou celui-ci constitue une force dramatique (Don Juan devant *Les âmes du purgatoire*). Et l'abondance des descriptions d'intérieurs ou de portraits traités comme des tableaux révèle une évidente et forte sensibilité picturale.

Les personnages de peintre abondent dans toute l'œuvre. L'artiste talentueux dont le mariage échoue parce que l'épouse ne le comprend pas (*La maison du Chat-qui-pelote*), son opposé, sans talent, qui parvient au succès par une ambition sans scrupules (*Pierre Grassou*), le peintre misérable et amoureux (*La bourse*), les milieux artistiques sous le Premier Empire (*La rabouilleuse*, etc.).

Le chef-d'œuvre inconnu est l'œuvre essentielle et, pourrait-on dire, fondatrice de ces récits sur le peintre et sa création. Au XVIIe siècle, le vieux Frenhofer travaille depuis dix ans au portrait d'une jeune femme, que personne n'a vu et qui sera son chef-d'œuvre. Mais quand il le montre enfin, son désir de perfection n'a produit qu'un échec total. Frenhofer meurt après avoir brûlé toutes ses toiles. Trois peintres représentent ici plusieurs degrés de la réalisation et de la puissance créatrices : l'honnête artisan (Porbus), le jeune génie à la vocation fulgurante (Poussin), le génie incomplet (Frenhofer). Celui-ci se donne à la peinture dans la solitude totale, coupé de la société, avec pour seul amour la femme qui figure sur la toile. Que lui manque-t-il pour atteindre à la perfection dont il rêve ? Non pas l'habileté technique ni le talent, mais son œuvre n'existe que par ce qu'en dit son auteur : l'excès de l'imagination et de la réflexion le coupe du monde et de lui-même. Piège que Balzac a sans aucun doute pressenti pour son propre compte, celui du créateur enfermé dans sa création, ou plutôt dans la pensée de cette création.

Il s'est inspiré de la réalité historique (les peintres Porbus et Poussin, ainsi que Rembrandt) pour décrire ou reconstituer le peintre au travail dans son atelier, sa solitude farouche, sa passion qui l'exalte ou le détruit. L'artiste a en effet une double personnalité : ici un vieillard hébété, « stupide », et « génie fantasque ». Selon qu'il est ou non animé par son esprit, son démon, il accède à une nature surhumaine ou retombe lourdement. Ce « démon » est une puissance incontrôlable et exclusive. Frenhofer protège des regards ce portrait de femme belle et touchante, dont il est « père,

amant et Dieu ». L'artiste est en effet explicitement assimilé à Dieu, la création artistique à la création divine, et l'inspiration à « la flamme céleste », l'esprit qui anime la matière inerte. Les génies en sont habités, privilégiés du don de seconde vue, mais il leur faut être capables de travailler sur la matière, la toile, les couleurs, « méditer les brosses à la main », et Frenhofer s'y brise.

Alors que *Le chef-d'œuvre inconnu* est fortement centré sur le drame du créateur, le volumineux roman des Goncourt, *Manette Salomon* (1866) a l'ambition de décrire le monde de la peinture sous ses multiples facettes — à ce point qu'on peut se demander quel est l'axe principal du récit. Les peintres Coriolis et Anatole travaillent misérablement à Paris autour de 1840, ce qui fournit aux auteurs le prétexte de dresser un bilan de la peinture dominée alors par les deux tempéraments opposés de Delacroix et d'Ingres. La peinture académique (représentée par David et ses successeurs) s'en tient inlassablement à la mythologie, à l'histoire, aux anecdotes et aux scènes conventionnelles traitées avec un métier tout aussi conventionnel enseigné dans les écoles des beaux-arts. Elle s'impose encore dans les Salons et les jurys, mais l'attrait de l'Orient, celui de la proche forêt de Fontainebleau (Corot et l'école de Barbizon) revitalisent cette peinture anémiée par les routines d'atelier, l'autorité vaniteuse des peintres officiels et la bêtise pontifiante de la critique. Coriolis et Anatole, engagés dans la recherche hallucinée de la lumière, peignent des paysages, des marines, des vues urbaines et aussi la femme moderne. Le culte du Beau auquel ils sacrifient exige d'inventer un art nouveau.

Ils échouent, l'un sous l'influence pernicieuse d'une femme (Manette Salomon), l'autre dans la paresse et la misère.

L'élan de l'artiste, son enthousiasme (étymologiquement : « transport divin »), la retombée et la ruine finale : la même courbe dramatique et la même couleur sombre prédominante se retrouvent dans *L'œuvre* (1885) de Zola, un des classiques du roman de l'artiste, qui orchestre puissamment les thèmes précédents.

Zola a bien connu le monde des peintres : au collège où il est l'ami de Cézanne, qu'il encourage à ses débuts, puis à Paris, où il écrit des chroniques, fréquente les musées, les ateliers de Manet et Monet. C'est à partir de ces trois peintres que Zola crée son Claude Lantier, mais le roman est aussi nourri d'événements fondus et transposés de sa biographie, de toute sa réflexion sur ses mobiles de créateur et sur sa conception de l'art. Son projet : raconter « le drame terrible d'une intelligence d'artiste qui se dévore elle-même ».

L'action se situe dans les milieux artistiques parisiens où les impressionnistes introduisent la peinture de plein air dans « le règne du bitume », la morne production des ateliers et des académies. Le romancier distribue entre une demi-douzaine de personnages les divers types de peintre — donc plus largement que dans la nouvelle de Balzac : le faible, le naïf sans talent, la force naturelle, l'intellectuel, le peintre célèbre parvenu dans une impasse, et Claude Lantier, autour duquel s'organise l'intrigue.

Celui-ci représente la tendance nouvelle. Il a l'étoffe d'un grand peintre, « largeur de maître », « vérité délicate », capacité de rendre « le frissonnement de la vie »,

mais il est frappé parfois d'« impuissances soudaines et inexplicables » : une lourde hérédité pèse sur lui (Zola reprend ici cette idée qui lui est chère et qui traverse toute l'histoire de la famille des *Rougon-Macquart* dont *L'œuvre* fait partie). Claude expose au Salon des refusés un tableau qui provoque les moqueries et les huées du public. Meurtri, blessé, il se remet cependant au travail, soutenu par sa femme Christine, qui pose aussi pour lui. Il entreprend sa grande toile des baigneuses sur le fond urbain de la Cité : autre échec au Salon. L'enfant qu'a eu Claude de Christine meurt, celle-ci se révolte contre l'autre Femme, celle que Claude, dans une véritable hallucination a entrepris de peindre et qui serait « l'idole d'une religion inconnue », d'un siècle nouveau. Claude, littéralement appelé par cette Femme, se suicide devant sa toile.

Ce roman d'une extrême richesse condense et développe tous les thèmes essentiels inspirés par la peinture. Ample et précise description de l'institution artistique dans ses diverses manifestations : Salons, jurys, critiques, marchands et spéculateurs ; ateliers où les artistes sont montrés au travail ; dîners et conversations de peintres auxquels se mêlent sculpteurs, architectes, écrivains, et, bien sûr, des femmes, modèles et maîtresses. Paris avec ses rues, la Cité et les quais de la Seine, la campagne de l'Île-de-France fournissent non seulement des décors mais des lieux de rencontre et de confrontation avec la réalité physique, la « nature ». Le roman multiplie les descriptions de ces lieux, mais vus subjectivement à travers les yeux de Claude — elles deviennent ainsi peinture dans le récit. Ces descriptions répondent à celles des toiles, à ces scènes de plein air, *Jeune fille endormie*, femme nue

couchée dans une forêt, baigneuses, vues de la Seine, où se reconnaît, joint à celui de Manet et de Cézanne, le souvenir de Courbet, dont Claude se réclame (ainsi que de Delacroix, le maître de la génération précédente). Cette peinture novatrice rencontre l'hostilité du public séduit par le joli, le mièvre, le léché, la minutie photographique du rendu dans les scènes de genre sentimentales ou par les effets faciles, les « morceaux de bravoure » dans la peinture d'histoire. Cette opposition radicale entre la fougue, le talent de l'artiste véritable et « l'imbécillité bourgeoise » est devenue un thème inévitable de la littérature depuis le romantisme, relayé par Flaubert et Maupassant, et il a son pendant pictural dans les féroces caricatures de Daumier.

À travers Claude Lantier se lisent la nécessité et la volonté de renouveler l'art, de se livrer à l'élan vital ressenti au plus profond de soi-même, dans une exaltation des sens, dans toute la force d'un tempérament passionné, sans peur de l'excès. Claude pratique cette peinture « claire et jeune », selon le mot d'ordre de la nouvelle école. Plus même, « une terrible peinture, rugueuse, éclatante », hymne à la vie que l'art a pour tâche de recréer.

Mais cette recréation se fait dans une bataille avec le réel, qui ne souffre ni distraction ni partage. La femme, l'épouse, s'en trouve donc exclue, comme toute possibilité de bonheur familial durable, à plus forte raison le succès mondain et même, quand elle exige des compromis, l'amitié. « Tout voir et tout peindre », telle est la ligne de conduite de Claude. Le décor de la vie moderne, les villes, la rue et les métiers, les pauvres, tout devient matière à peinture, sans discrimination entre le beau et le laid, ces catégories

établies par la tradition. (C'est aussi la leçon de Cézanne qui, pour donner à voir, s'abstient de tout jugement.) Christine devient ainsi plus qu'un modèle : un objet, et Claude ira jusqu'à peindre leur enfant mort. Il s'agit d'exprimer la nature directement, comme on la sent, en se dépouillant des habitudes et des conventions, sans interposer des catégories mentales qui nous emprisonnent. Tel est le sens de cette « lutte avec l'ange », perpétuelle, acharnée, harassante, que livrent les grands artistes. Elle engage tout l'être du peintre, sa volonté, chaque heure de la journée. Elle le met en rapport et en prise avec des forces inconscientes, l'instinct exaltant et redoutable, avec la religion dans ses formes élémentaires.

L'œuvre se déploie selon une courbe dramatique très concertée, par divers procédés fréquents dans les romans de Zola : répétition symétrique des mêmes scènes (par exemple soupers chez Sandoz, l'ami écrivain de Claude, visites à l'atelier d'un sculpteur, promenades le long de la Seine) ; opposition en écho de certains personnages (Christine la femme en chair et en os, et la Femme sur la toile). Des objets, des éléments du paysage deviennent des symboles explicites : la Cité, la baigneuse signifient l'art nouveau auquel tend Claude ; les percées de soleil et les nuées d'orage donnent une représentation visuelle de ses conflits intérieurs ; la barque pourrie et coulée, l'enfant mort soulignent son échec.

Comme Balzac à travers le Frenhofer du *Chef-d'œuvre inconnu*, Zola livre ici sa réflexion à peine voilée sur son œuvre propre. Quand il l'a conçu, il disait du personnage de ce roman : « il ne sera pas un impuissant, mais un créateur à l'ambition trop large ».

Pensait-il à la tâche énorme à laquelle il s'était attelé avec *Les Rougon-Macquart*, se mettait-il lui-même en garde contre la mégalomanie ? Sans doute aussi vivait-il par personnages interposés cette mutation de l'art des années 1870-1880 : justification de sa propre existence, justification de la création artistique ? Lorsque Claude est enterré, ses compagnons repartent. Zola a confié à l'écrivain Sandoz le mot de la fin :

> [Il] promena sur les sépultures basses, sur le vaste champ fleuri de perles, si régulier et si froid, un long regard de désespoir, encore aveuglé par les larmes.
> Puis il ajouta :
> « Allons travailler. »

La victoire des forces de mort est donc provisoire, il faut continuer.

ROMANS DE NOTRE ÉPOQUE

L'effort toujours repris, tendu vers la seule entre-prise concevable pour un artiste, l'œuvre qui subor-donne tout ce qui n'est pas elle, qui absorbe la vie et, finalement, s'y substitue : ce fut l'histoire de Balzac, de Zola, de Proust. Dans *À la recherche du temps perdu*, comme dans *La Comédie humaine* et *Les Rougon-Macquart*, la récurrence de certains person-nages, plus spécialement ici d'artistes, est un élément essentiel de l'unité et de la signification de ces vastes suites romanesques.

À l'instar de ses prédécesseurs, Proust a une riche culture picturale et il a pratiqué à ses débuts la critique d'art. En outre — nous l'avons déjà signalé —, il a traduit des ouvrages de Ruskin. Proust aime Rembrandt et Vermeer, Chardin et Watteau, Monet et Moreau, il

leur consacre essais, articles et notes avant de mettre en chantier *À la recherche du temps perdu*.

Parmi la pléiade de personnages — familiers du narrateur Marcel, mondains et gens du peuple, jeunes filles, artistes — qui s'y côtoient, se croisent, se perdent, se retrouvent, un peintre, Elstir (dans *À l'ombre des jeunes filles en fleurs*, 1919). Le narrateur lui rend visite à son atelier bien protégé au milieu de « la laideur citadine », presque clos mais éclairé par une lumière qui en fait « un cristal de roche taillé », propice aux opérations quasi magiques qui s'y déroulent. Car c'est bien à une alchimie que se consacre Elstir, dans « un laboratoire d'une sorte de nouvelle création du monde ». Peu d'information est donné sur le peintre, nommé « le créateur » : il importe moins que ce qu'il fait, c'est-à-dire surtout des marines.

Nous recevons du monde des impressions que notre intelligence élabore immédiatement ; ainsi une forme éloignée sur la mer nous apparaît comme une côte, mais notre intelligence le nie : cela ne se peut, et elle dénonce une illusion. Voilà le point de départ d'Elstir : cette constatation que notre mental rompt l'unité originelle de l'impression. Or, sur sa toile, il essaye de retrouver celle-ci avant qu'elle ne soit élaborée : il peint les choses comme il les voit, non comme il sait qu'elles sont. Loin de récuser l'illusion première, il l'utilise : la flottille de pêche semble sortir des eaux, ou ses mâts appartenir aux toits, les femmes ont l'air d'être dans une grotte noire. Par là Elstir détruit l'habitude dont est faite la perception ; il veut restituer la jeunesse de l'impression (nostalgie tenace chez l'artiste d'un *avant* l'intelligence, d'un âge d'or où l'homme vivait par ses sens) ; restituer la singularité de ce que nous voyons,

donc métamorphoser notre vision pour qu'elle perçoive l'unité du réel, que l'intelligence mal employée et détournée a rompue. Concrètement, il y parvient en rapprochant deux objets et en les plaçant sur un même pied : navires et maisons, femmes dans les rochers et grotte. C'est le travail de la *métaphore*, ici visuelle, qui équivaut à changer le nom donné aux choses, donc à les recréer.

Par l'intermédiaire d'un peintre fictif, en décrivant des tableaux imaginaires, Proust décrit le mécanisme du travail créateur. Il s'appuie sur l'idée que la psychologie moderne a développée, à savoir : notre perception du monde est une construction mentale, et dont les penseurs modernes, à la recherche d'un « nouveau paradigme » pour la connaissance de l'homme dans le monde, tirent les conséquences (si nous changeons cette « construction » nous changeons la « réalité »). Comme pour Balzac, comme pour Zola, un personnage de peintre (qui dans l'ensemble de *À la recherche du temps perdu* peut sembler secondaire) et son œuvre entreprise servent à Proust à la fois à définir le rôle de la création artistique et à rendre visible ce que lui-même s'efforce de réaliser.

Aragon intègre dans une œuvre de fiction, *La Semaine sainte* (1958), un peintre réel, Théodore Géricault, dont il fait à son tour l'annonciateur d'une rupture et celui d'une peinture nouvelle. Géricault est mêlé aux événements historiques, dans la suite de Louis XVIII qui, en 1815, fuit vers le nord de la France, alors que Napoléon revient d'exil, décidé à reconquérir le pouvoir (les Cent Jours). Géricault réfléchit sur son art, sur la méconnaissance de la critique. Il n'a pas

seulement peint *Le radeau de la Méduse* et des cava-
liers, mais des portraits de déments, voire des têtes de
guillotinés — une réalité crue, traitée avec franchise
et audace, à l'opposé de la peinture académique qui
prônait le fini rassurant, respectable, idéalisé. S'ins-
pirant du Caravage qui, au XVIe siècle, prenait ses mo-
dèles dans les basses classes de la société, Géricault
cherche « la vérité de carrefour » : « Jamais pour
Théodore un tableau est assez noir, la vie est comme
un crime surpris, dont il rêve donner l'image ».

Ce problème du réalisme, Aragon l'aborde ici, dans
un ample flot d'événements, de figures, d'épisodes, à
travers le peintre. Mais il s'était passionné pour la pein-
ture dès ses débuts aux côtés de Breton, dans leur
démarche globale de recherche du « miracle », de
« l'extraordinaire dégagement » qu'ils voyaient dans le
surréalisme. Avant de consacrer un ouvrage à Matisse,
lui aussi a commenté les procédés des peintres, les
collages de Picasso et de Braque ; il les a utilisés dans
ses poèmes et dans ses œuvres en prose, en insérant
des citations, des extraits de conversations, de chan-
sons, etc., tous matériaux bruts non écrits spécialement
pour ces œuvres. Nous touchons donc ici le problème
(étudié dans ce chapitre et au chapitre 10) de l'inté-
gration de la peinture dans le roman (et dans le texte
écrit en général), qui ne s'opère plus seulement par la
mise en scène d'un peintre-personnage mais par
d'autres voies : l'image picturale en vient à faire partie
du tissu narratif.

Parti du surréalisme qui condamnait à la fois le
roman et le réalisme, Aragon définit avec *La Semaine
sainte* et le personnage de Géricault, le développement
de son œuvre propre vers le « réalisme critique » qu'il

a pratiqué dans ses grandes suites romanesques, *Le monde réel* et *Les communistes*.

Le déserteur (1966) offre aussi la reconstitution historique d'un peintre, très modeste et obscur celui-là, un de ces peintres d'ex-votos qui parcouraient encore les campagnes d'Europe au milieu du siècle dernier. Il est « fait de mystères superposés », dit Giono, et on ne sait rien de lui si ce n'est qu'il a dû passer la frontière française et se réfugier en Suisse. Il se cache dans les villages où, pour payer une sécurité toute relative, il peint de naïfs portraits de saints et des légendes populaires. On les a conservés, et Giono est parti de ces peintures pour imaginer qui pouvait être ce Charles-Émile Brun, d'où il venait, pourquoi il se cachait dans les cabanes et les granges, refusant obstinément d'entrer dans les maisons qui auraient pu l'accueillir. Il était pauvre, il n'avait pas de papiers ni de domicile fixe : c'était suffisant à cette époque pour avoir les gendarmes aux trousses. Et c'est ce qui a séduit Giono, qui en a fait un marginal solitaire, un anarchiste sans le savoir par qui est contesté l'ordre social établi par les gens bien nantis et respectables. Biographie et fiction, exercice d'imagination et d'écriture, d'une extrême liberté, comme, surtout dans ses dernières années, Giono savait s'y livrer.

Autre artiste marginal que le Pierre Cadorai de *La montagne secrète* (1961), inspiré par un de nos contemporains, le peintre René Richard d'origine suisse mais qui a passé la majeure partie de sa vie à courir le Grand Nord canadien. Publié dans les mêmes années que *La Semaine sainte* et *Le déserteur*, le sobre et solide récit de Gabrielle Roy, peu soucieux d'expériences

formelles, atteste la pérennité du roman d'apprentis-
sage et celle du roman d'aventures. Dans ces genres
traditionnels de la littérature québécoise, Gabrielle Roy
a inséré un personnage *nouveau* — le peintre — et
une problématique qui y était jusque-là peu ou pas
abordée : la description du processus créateur qui est
en même temps la recherche d'un accomplissement
spirituel.

Quand il arrive dans les territoires du Nord-Ouest
qui sont « sauvagerie, silence, ciel démesuré » et qu'il
entend parler d'une lointaine et splendide montagne,
Pierre sait qu'il doit parvenir jusqu'à elle. L'hiver, il
traverse les immenses forêts, les lacs gelés, les tem-
pêtes, il s'arrête, repart au printemps, rencontre d'autres
errants comme lui. Peu à peu il prend conscience de
sa démarche et de sa responsabilité : « exprimer les
réalités premières, les éléments naturels ». Parler pour
les arbres, les rivières, pour « que les choses se met-
tent à en dire un peu plus que sur nature », faire en-
tendre la parole universelle. Se trouver soi-même mais
également aider les autres dans leur parcours, ceux qui
ont, comme une jeune femme rencontrée ou un vieux
trappeur, leur folie propre. Alors que le découragement
s'empare de lui, la montagne apparaît qui, au-dessus
d'une paroi sombre, semble brûler, seule, fière, ma-
gnifique. Pierre contemple, admire, vénère, mais il
voudrait saisir cette splendeur. Il se sait inapte, et le
ressent comme une faute. Il lui faut se donner les
moyens de peindre la montagne, donc apprendre. Pierre
revient vers les villes, traverse l'Atlantique, va à Paris.
Il y fréquente le Louvre, les académies de peinture, erre
dans les rues, souffre en solitaire, en étranger déraciné.
Il va dans le Midi, puis revient à Paris, où il meurt.

Le roman montre donc un itinéraire, un mouvement toujours repris avec des pauses, jusqu'à la mort : l'aventure mais aussi la quête symbolique des grands modèles : Ulysse sur les mers, Perceval cherchant à travers forêts et embûches le château du Graal, le capitaine Achab à la poursuite de la baleine Moby Dick. Des repos, des moments de bien-être, mais surtout le découragement extrême, la souffrance-épreuve sous toutes leurs formes : tel est le sort de l'homme qui cherche à se réaliser selon sa voie, tel est celui de l'artiste, de Rembrandt à Van Gogh, devant qui Pierre Cadorai prend conscience de l'immense travail qu'il lui reste à accomplir pour devenir un vrai peintre. Dans ce roman, pas ou peu de descriptions de tableaux : sont montrés non pas des produits achevés, mais des ébauches, des dessins préparatoires, et surtout l'acte pictural en train de se faire. Pierre a contemplé la montagne secrète, comme si la beauté absolue lui était apparue, puis lui avait été dérobée, car pour la reconquérir il doit se transformer soi-même en perfectionnant sa pratique de la peinture : alléger, simplifier, toucher l'essentiel pour que l'œil et l'âme parviennent à la sérénité. Il faut grandir en l'âme et grandir en l'art : la démarche spirituelle et la démarche artistique sont une.

L'empire des nuages (1974) de François Nourissier se déroule dans un milieu combien différent ! La France d'aujourd'hui, ses classes sociales privilégiées, le monde des artistes à la mode, les beaux quartiers de Paris. Le roman se réfère à des événements à peu près contemporains de sa rédaction. La guerre d'Algérie est dans toutes les mémoires, mai 68 va provoquer des

remous que l'on s'emploiera vite à étouffer. À l'arrière-plan passent les silhouettes de de Gaulle, de Pompidou, de Malraux. Le peintre Burgonde, pivot du récit, a connu un succès international qui lui assure une existence plus qu'aisée et, peut-être, une place dans l'histoire de l'art. Il partage son temps entre ses ateliers de Paris et d'une petite ville de Provence, va à l'occasion à New York pour exposer. On parle encore beaucoup de lui mais Burgonde doute. Parfois il s'éclipse pour échapper à son entourage, à quelque longue liaison, à lui-même. Il se prend de passion pour une très jeune femme mais la distance se crée à nouveau, comme avec son fils et sa fille qu'il essaye de rejoindre par delà l'écart des générations. Et les galeries le « lâchent », les riches amateurs le délaissent. Burgonde, mal résigné, s'enfonce dans une solitude morose.

Cet ambitieux roman constitue par certaines facettes l'équivalent actuel de *L'œuvre* de Zola. Il décrit l'institution artistique de notre temps, galeries, marchands, critique, public, médias qui font et défont les réputations. Burgonde a joui longtemps de leurs faveurs mais on exige de lui du nouveau, tout artiste, comme un sportif de pointe ou un businessman devant toujours « être dans le coup » ! La femme joue ici un rôle ambivalent : elle aide à la carrière de l'artiste et, quand la passion se fait exclusive, devient un obstacle. Comme dans *L'œuvre* encore, ce roman met en scène des écrivains (dont Aragon, qui fait participer ses invités à une funèbre cérémonie à la mémoire d'Elsa Triolet), des figures de peintres quasi caricaturales, comme le sont un Dalí, un Mathieu, un Warhol : le romancier s'est visiblement inspiré de l'actualité pour créer certains personnages (peut-être « à clef » ?). Parmi eux,

Niemand (« personne » en allemand...) qui, toujours
« médiatisé », entretient le faste et la provocation,
cynique mais lucide sur le snobisme de la riche
bourgeoisie aveuglée par son désir de paraître, sa bonne
conscience, son monstrueux égoïsme.

L'essentiel du roman et sa veine la plus profonde
résident néanmoins dans le portrait de l'artiste vieillis-
sant. Il n'y est d'ailleurs guère vu en action (contrai-
rement à Claude Lantier dont le travail était suivi avec
précision). Le lecteur ne sait trop de quoi est faite son
œuvre, mais Burgonde autrefois « rageait quand on le
comparait à Riopelle ». De grandes surfaces avec des
ciels, des forêts visant à l'abstrait. Burgonde lutte en
vain contre une sécheresse intérieure qui n'affecte pas
que sa production.

> Cette façon qu'a la création de déserter l'ordinaire de
> sa vie provoque l'ébahissement de Burgonde. Il veut
> bien croire à d'obscures chimies, et que ses peintures
> mijotent mystérieusement en lui lors même que les
> fourneaux sont éteints, les appétits rassasiés. Cette
> façon de voir est rassurante. Mais il ne suffit plus d'être
> rassuré. Il dessine et il peint depuis trente années et il
> ne parvient toujours pas à se considérer comme un
> peintre.

Qu'est-ce qui fait donc un peintre ? Comment
« rallumer les fourneaux » quand rien dans la vie n'est
accompli, ni l'amour pour une femme ou pour ses
propres enfants, ni l'amitié qui se perd ou est trahie ?
Il lui semble être en morceaux qu'il n'arrive plus à ras-
sembler. « Le malaise de Burgonde serait dans le dis-
parate, chaque jour vécu, entre ce qu'il est et ce qu'il
pourrait être, entre le baladin, l'homme du trompe-
l'œil, et l'Homme Vrai que rêve son inconscient ». Un
jour il commence une série de dessins de son père mort,

« Agonies » (cf. Lantier dessinant le cadavre de son enfant). Sans doute est-il alors cet Homme Vrai, mais le public se détourne.

Ce riche récit où foisonnent personnages, épisodes, morceaux d'analyse psychologique, passe de la description sociale vive et satirique à la réflexion grave. L'ironie amère prédomine quand Burgonde s'observe et fait le bilan de sa vie. En effet il regarde beaucoup en arrière, il est lourd d'angoisse, d'élans retombés, d'espoirs irréalisés.

CONSTANTES ET PROBLÈMES

Plusieurs de ces récits placent côte à côte dans des intrigues inventées des peintres réels, d'autres à peine transposés, parfois reconnaissables sous un nom de couverture, et d'autres enfin, qui sont des personnages fictifs. Ce procédé, qui relève du roman historique en général, combine donc selon des proportions variables, des êtres et événements attestés, connus (dans la mesure où ils peuvent l'être), et la libre invention. Jusqu'à un certain point ils participent de l'histoire de l'art, comme les biographies romancées participent de l'histoire tout court. Mais l'exactitude, même la vraisemblance, cessent d'être des critères essentiels : le romancier interprète la personnalité et l'œuvre de ces peintres comme il le fait pour les personnages, il agence des épisodes, crée des événements, des rapports pour produire un sens — parfois pour démontrer une thèse. Ce sens est relatif au statut social de l'artiste, à son rôle en une époque donnée, à sa psychologie, au geste créateur dans sa nature, sa portée, son rayonnement.

Souvent dans ces récits le peintre est jumelé avec d'autres artistes, avec lesquels il entre en interrelation,

en conflit ou en résonance. Le procédé n'est évidemment pas spécifique au roman de l'artiste, mais il a ici pour fonction principale d'éclairer, par analogie ou contraste, diverses formes de la création. Le jumelage peintre-écrivain est un cas fréquent, où celui-ci met en mots la démarche de celui-là ; mais la triade peintre-écrivain-musicien a également la faveur des romanciers. *À la recherche du temps perdu* associe Elstir, Bergotte (qui rêve d'écrire une grande étude sur Vermeer), Vinteuil (auteur d'une sonate pour violon et piano qui bouleverse Marcel le narrateur). *L'œuvre* ajoute même un architecte et un sculpteur. Ce schéma triangulaire sert également de structure à *La mort vive* de Fernand Ouellette.

La tonalité tragique prédomine dans ces récits pris dans leur ensemble. Depuis deux siècles de publication, ils offrent à travers les protagonistes une longue suite d'épreuves, de solitude et de dépressions, d'échecs et de malheurs, cécité ou folie menaçante, de déchéances, de fuites, d'abandon de l'art. La mort physique ou morale y est omniprésente, souvent au rendez-vous dans le dénouement. Elle n'a certes pas le même sens avec le suicide de Claude Lantier dans *L'œuvre* ou *Le chef-d'œuvre inconnu*, ou encore *Manette Salomon*, et dans *La montagne secrète*. Pierre Cadorai ne reverra plus les déserts et les forêts de l'Ungava, mais « la montagne resplendissante lui réapparaissait » dans son agonie et il entrevoit alors, peut-être comme un regret, peut-être comme une récompense ultime, l'œuvre qu'il aurait pu créer. « Ce qui meurt d'inexprimé avec une vie, lui parut la seule mort regrettable ». Dans le roman de Fernand Ouellette, le peintre, après avoir détruit toutes ses toiles, s'enfonce dans les

solitudes glacées du Nord : « ... pénétrer avec mon corps dans le blanc, me laisser brûler par la lumière et le vent... *La mort vive* [...] Ne pas mourir de « mort morte »... ». À la dernière seconde parfois se fait l'illumination, comme pour Bergotte qui, devant la *Vue de Delft* de Vermeer, comprend comment il lui aurait fallu écrire. Mais que dire de Frenhofer, de Claude Lantier, de Coriolis, (« vaincu de l'art », de Klingsor dans la nouvelle de H. Hesse, qui vit son « dernier été » et dont toute l'histoire est racontée sous l'ombre de la mort imminente ? Parfois l'œuvre détruit son auteur (*Le portrait de Dorian Gray* d'Oscar Wilde), parfois le modèle (« Le portrait ovale » d'Edgar Poe). Dans *Jonas*, le peintre harcelé par ses admirateurs et leurs bavardages creux jusque dans sa maison, se réfugie dans un minuscule atelier où on le retrouvera mort : allégorie transparente sur Camus lui-même victime de son succès et ne réussissant plus à écrire. On peut presque compter sur les doigts d'une main les romans de l'artiste ayant un dénouement heureux, ou relativement optimiste. *Le fils du Titien* (Musset) peut enfin vivre l'amour mais en renonçant à peindre : « Ou Raphaël a eu tort de devenir amoureux étant peintre, ou il a eu tort de se mettre à peindre étant amoureux ». Les deux voies seraient-elles donc inconciliables ?

Pourquoi donc cette couleur si sombre dans les romans de l'artiste ? Parmi les créateurs, en peinture comme en littérature, combien il y eut, il y a, d'angoissés doutant d'eux-mêmes, en butte à l'incompréhension, réduits à la misère matérielle et morale, ou se débattant avec la folie : Goya, Van Gogh, Modigliani, Marc-Aurèle Fortin... Mais en regard, Titien, Rubens, Poussin, Ingres, Picasso ont connu rapidement la

fortune, la gloire, et ils n'ont pas tous été malheureux en amour et en amitié. La réalité historique dont s'inspirent romanciers et nouvellistes ne justifie donc pas entièrement cette noirceur. Il faut lui chercher des raisons qui ne relèvent plus de la fidélité à l'histoire et interroger le rapport que le romancier entretient avec le personnage qu'il crée.

Le romancier nourrit, parfois de son aveu même, une envie plus ou moins consciente envers le peintre (et peut-on déclarer le débat séculaire autour de la supériorité des arts définitivement clos ?). Pour montrer un personnage, un lieu, une action, des formes, des couleurs, la lumière, l'écriture peut-elle vraiment rivaliser avec l'image (qui, dit-on, vaut mille mots...) ? Ces existences brisées de peintres que décrivent les romanciers ne seraient-elles pas parfois la revanche indirecte de ceux-ci, et encore, à peine transposée, la projection de leurs angoisses et de leurs peurs face à l'échec et à la mort ?

Plus profondément ces récits répètent que *toute* création est nécessairement insatisfaisante et insuffisante, qu'elle est toujours loin d'un but qui lui-même toujours s'éloigne. Ils rappellent à l'artiste des limites, les siennes et celles de la condition humaine, qu'il ne peut dépasser sous peine de danger mortel. Ou de châtiment des dieux qui frappaient les anciens Grecs, coupables d'« hybris », quand ils voulaient s'élever trop haut dans l'ambition. De nos jours nous remplacerions les dieux par les forces de l'inconscient qui peuvent provoquer avec la même brutalité la ruine psychologique et la folie, la mort intérieure, lorsque le moi est trop faible pour les tenir en lisière. Nous avons à

plusieurs reprises rencontré cette vue selon laquelle l'artiste — peintre, écrivain, musicien — est un démiurge, un « créateur » dans la pleine acception du terme. Ce mot lui-même est de nature à nourrir l'idée, et à entretenir l'artiste dans son rêve de toute-puissance jusque dans la démesure. Puissance divine, ou puissance démoniaque, puisqu'elle exalte et détruit ? Le *Docteur Faust* de Thomas Mann, par l'entremise d'un personnage de musicien génial, oriente la réponse dans cette deuxième direction...

Ce n'est pas là une vaine discussion autour des mots ! Le geste de l'artiste nous place en face d'un mystère — de « mystères superposés », comme disait Giono de son déserteur. Si ce mystère peut être abordé (il l'est bien souvent) en tant qu'opération technique, donnée psychologique à implication sociale, politique, économique, historique, il ne peut pas être réduit à ces explications. En fait il ouvre sur d'autres dimensions : il met en présence du religieux, du spirituel, du sacré (prenons ici ces mots comme équivalents). « Bernard Palissy, écrivait Balzac du savant et artiste qui découvrit l'art de fabriquer des émaux, souffrait la passion des chercheurs de secrets ». Quel que soit le credo de l'artiste, ou du romancier, ou de ses personnages, le geste créateur est vécu dans la passion, et souvent comme une Passion, c'est-à-dire une souffrance. À son terme y a-t-il l'absurde, le néant ? Ou bien en un instant, qui en répète d'autres précédemment vécus, dans une clairvoyance quasi somnambulique, comme pour Pierre Cadorai ou Klingsor, une illumination ? *Aimé Pache, peintre vaudois* (Ramuz), tourmenté par son indifférence, son mépris de lui-même, accepte comme un châtiment un long exil ; il revient à son village, se

sent pardonné et se met alors à peindre avec certitude. Dans la nouvelle de Hesse, *Rosshalde*, le protagoniste, après s'être douloureusement séparé de sa femme et avoir perdu son fils, comprend que l'amour est dans le dépassement du moi. La solitude cesse de l'effrayer et il lui reste toute sa valeur d'artiste.

À travers l'épreuve et la souffrance qu'elle entraîne, l'artiste se sera forgé et donc, transformé.

LE TABLEAU GÉNÉRATEUR DU RÉCIT

Les romans et nouvelles dont il vient d'être question mettent en scène des personnages d'artistes dans leur milieu : la peinture est prise explicitement comme objet de la narration, comme pourraient l'être un métier, une carrière politique, une condition sociale, un cas psychologique, etc. Ce choix permet portraits et descriptions, analyse des œuvres et de leur créateur, réflexion sur les multiples composantes de son activité, vues et théories esthétiques, considérations sur le but de la vie, sur l'expérience du sacré — toute une moisson d'une inépuisable richesse.

Si apparente soit-elle ici, ce n'est cependant pas la seule manifestation de la présence de la peinture dans un récit. *À la recherche du temps perdu*, par exemple, offre l'éventail de diverses autres possibilités. Ainsi un peintre, ou un tableau, sert de comparaison ou de métaphore pour évoquer un lieu (un paysage qui est « un Poussin »), un personnage (Odette, dont est amoureux Swann, est rapprochée de Botticelli) : la référence picturale complète le portrait ou même peut en tenir lieu. Si le lecteur connaît Poussin et Botticelli, — et le roman joue ici sur cette convention —, point n'est besoin de lui décrire le paysage ou Odette.

Un récit contient des descriptions de tableaux, qu'ils soient réels (*Vue de Delft*) ou fictifs (marines d'Elstir). À un premier degré, elles semblent destinées à « faire concret », à renforcer la teneur visuelle du récit, ces descriptions se justifiant par la personnalité, la culture, l'époque des personnages qui les contemplent, et par celles du romancier. Ainsi, dans chaque œuvre narrative ou poétique, peuvent être reconstitués le « musée imaginaire » de l'écrivain et celui de son temps (les deux ne coïncidant pas nécessairement). Ces descriptions ne sont pas des morceaux servant seulement à orner, à illustrer, à donner l'illusion du réel, et, comme on le croit à tort pour Balzac ou Zola, plus ou moins détachables. En même temps qu'elles se réfèrent à une réalité extérieure, ces descriptions, chez Proust mais déjà chez Flaubert, donnent à voir ce qui se passe dans un personnage et elles expriment une vision globale du monde : elles opèrent une fusion d'éléments narratifs divers.

La distinction extérieur-intérieur comme celle de réalité-fiction tendent à s'abolir dans les récits contemporains rattachés, avec plus ou moins d'arbitraire, au Nouveau Roman. Il n'y a pas d'autre « réalité » que celle du « texte », elle n'est pas à chercher ailleurs qu'en lui, professent Robbe-Grillet, Pinget ou Ricardou. Il est vain de se demander si les « espaces » agencés qui constituent *Topologie d'une cité fantôme* (Robbe-Grillet) renvoient à du réel ou à sa représentation peinte. Ces récits se donnent souvent comme une narration en train de se faire, dont ils fournissent même les « secrets de fabrication ». L'accent y est placé sur le processus de la production autant (ou plus) que sur ce qui est désigné, et l'image picturale (tableau, photo,

carte postale, etc.) est souvent prise comme déclen-
cheur, « embrayeur » de la narration.

Le procédé qui consiste à tirer un récit d'une œuvre
visuelle a été utilisé sous des formes variées depuis
Balzac (*Sarrazine*) entre autres. Flaubert a écrit *La ten-
tation de saint Antoine* d'après le tableau de Bruegel
qui porte ce titre. Pascal Lainé a intitulé l'histoire d'une
brave fille, modeste, silencieuse et appliquée, *La den-
tellière* (1974), d'après l'œuvre célèbre de Vermeer.
Dans *La chute* de Camus (1956), *Les juges intègres*
de Van Eyck est à la fois l'objet volé dont le narrateur
est le receleur et un symbole ironique (désignant ce
que, dans ce roman, les juges ne sont pas).

La littérature narrative (à la suite des *Faux mon-
nayeurs* de Gide) emprunte la mise en abyme (l'his-
toire dans l'histoire), à la peinture (le tableau dans le
tableau : *Les Arnolfini* de Van Eyck montre à l'arrière-
plan un miroir concave où se reflète en réduction le
couple qui se donne la main). Le tableau évoqué dans
un récit renvoie au sens de ce récit, il en donne la clef
et le résumé. *Trou de mémoire*, d'Hubert Aquin (1968),
mentionne *Les ambassadeurs* de Holbein, où les deux
dignitaires posent dans leurs riches vêtements. À leurs
pieds, une curieuse forme d'un ovale très allongé, que
le spectateur ne peut d'abord identifier. Mais s'il la
regarde obliquement il y découvre un crâne déformé :
procédé de l'anamorphose très prisé par les peintres
au XVIe siècle. Un des personnages déclare : « Je suis
une anamorphose de ma propre mort et de l'ennui »,
car tout ne peut être saisi que perpétuellement déformé.
Le tableau sert donc à décrire son état lui-même
mouvant et ambigu. Le narrateur précise : « Blason
mortuaire au centre du livre. Joan fait fonction de crâne

indiscernable qui se tient entre les ambassadeurs. Elle anime tout ; elle est le foyer invérifiable d'un récit qui ne fait que se désintégrer autour de sa dépouille ». Le crâne, comme une « figure cachée », indique évidemment que la mort est partout et que toute entreprise humaine est vanité.

Les romans de Claude Simon utilisent aussi, et plus systématiquement encore, des tableaux et du matériel visuel comme générateurs du texte. *La bataille de Pharsale* (1969), entre autres, s'élabore à partir d'impressions de voyage, de souvenirs, d'images obsessives, de citations du récit de cette bataille (où en 48 avant J.-C., la victoire de César a décidé du sort de Rome), et de descriptions de tableaux : cartes postales reproduisant un Cranach, un Bruegel, et plus particulièrement une autre bataille peinte par Uccello. Elle montre une confusion (ordonnée) de combattants, de chevaux, de piques, avec des effets de raccourci et de perspective fuyante caractéristiques de ce peintre.

Dans son essai *Orion aveugle* (1970) (titre d'un tableau de Poussin), Simon s'explique sur sa méthode : « Ces pages sont nées du seul désir de « bricoler » quelque chose à partir de certaines peintures que j'aime ». De même que dans son roman, les images ainsi que les mots en appellent d'autres par association (course le long d'une voie ferrée, couleurs prédominantes d'ocre et de blanc, etc.). Des images mentales se superposent au souvenir de tableaux, des détails grossis reviennent avec insistance. Tout se juxtapose et se fond, bouge et se modifie constamment, selon le mouvement même de notre conscience. Ainsi se développent conjointement les relations visuelles *et* les relations syntaxiques et sémantiques. Le narrateur

laisse « fonctionner » simultanément la vision et le texte. Il n'est donc plus pertinent désormais de distinguer entre le perçu réellement et l'imaginé, non plus qu'entre ce qui relève de l'espace et ce qui est temporalité, l'un ne pouvant exister indépendamment de l'autre. Tout, en effet, existe avec le même statut dans notre conscience, tout ce que nous percevons fait une unité indissociable.

CHAPITRE 7

LA PEINTURE FAITE POÉSIE

Ces expériences narratives contemporaines nous rapprochent des aspects particuliers que présente l'inscription de la peinture dans la poésie. Des romans comme ceux d'Aquin ou de Simon, de Robbe-Grillet, de Butor ou de Ricardou, tendent à se construire à la fois comme des œuvres picturales et comme des œuvres musicales (la musique y est présente dans des titres mêmes comme *Ouverture, Passacaille,* etc.). La poésie a souvent regardé vers ces deux arts : à preuve, entre combien d'autres, le poème de Gautier intitulé « Symphonie en blanc majeur ».

Une anthologie de la poésie, depuis Baudelaire spécialement, montre de fréquentes dédicaces ou des hommages d'un poète à un peintre, un titre explicite. Nelligan consacre un poème à Watteau, Cocteau à Picasso, Éluard à Braque ou Miro, Char au « Prisonnier de Georges de la Tour », Fernand Ouellette à Piero della Francesca. Parfois le poème évoque la vie du peintre, ou sa personnalité. S'y fait jour le sentiment d'une parenté d'esprit, de l'appartenance à une

communauté spirituelle. Ou bien un tableau particulier a suscité une émotion, une rêverie, et les mots. Le poème prolonge donc le tableau, vise à devenir non pas seulement sa description mais son équivalent verbal.

Baudelaire réunit dans « Les phares » les peintres de son musée imaginaire. Son éclectisme peut surprendre puisqu'il admire Rubens, Vinci, Rembrandt, Michel-Ange, Puget (seul sculpteur, si l'on excepte Michel-Ange, parmi les peintres), Watteau, Goya, et, nommé en dernier lieu, comme un accomplissement suprême de l'art, Delacroix. Tous, dans leur extrême diversité, expriment « cet ardent sanglot qui roule d'âge en âge » de l'humanité qui, en sa déréliction et son esclavage, aspire à la délivrance. Mais grâce à quelques artistes de génie, elle se libère par le fait même qu'elle dit sa souffrance avec dignité, profondeur, dans le respect d'elle-même et celui du mystère.

La vie, rien que la vie sensorielle et charnelle, jaillit en formes multiples pour Rubens. En regard, dans l'intériorité crépusculaire de Vinci, un autre monde est entrevu comme un sourire dans un miroir. Chez Rembrandt, souffrance et laideur humaines se transfigurent dans l'élévation spirituelle. Force musculaire et libératrice des créatures de Michel-Ange. Beauté perçue dans la vulgarité des réprouvés (Puget). « Folie du bal tournoyant » de Watteau, mais un bal triste. Violence et sexualité démoniaques chez Goya. Et enfin, Delacroix résume tous ces traits et tous ces mondes.

Le poème s'organise donc sur une série d'antithèses qui font choc tout en révélant des filiations et une ligne conductrice dans ce musée. Pour chaque peintre, une strophe. Baudelaire ne cherche pas ici à décrire un

tableau particulier, bien que des références plus pré-
cises soient discernables (*La vierge aux rochers* de
Vinci, les fresques de la Chapelle Sixtine de Michel-
Ange). Il synthétise l'univers de chacun des peintres
tel que lui-même le perçoit.

Baudelaire a donné un commentaire de la strophe
consacrée à Delacroix qui fait ressortir l'économie, la
concentration et la précision des images qu'il choisit.

> *Delacroix, lac de sang hanté des mauvais anges.*
> *Ombragé par un bois de sapins toujours vert.*
> *Où, sous un ciel chagrin, des fanfares étranges*
> *Passent, comme un soupir étouffé de Weber ;*

« Lac de sang » évoque le rouge, couleur complémen-
taire de celle des sapins verts, une opposition d'hori-
zontales et de verticales, et bien sûr, la mort et la vie.
Le « ciel chagrin » suggère à la fois le gris lourd et
bouché, un mouvement tumultueux qui l'anime, et une
ambiance de tristesse. Le poète perçoit de plus en cette
peinture une qualité sonore (« fanfares ») qui fait surgir
la référence à la musique de Weber.

Se retrouvent donc ici plusieurs réseaux de corres-
pondances : couleurs et lignes entre elles à l'intérieur
d'un tableau ; couleurs-sensations-sentiments ; visible-
invisible ; peinture-musique. Cette perception des cor-
respondances universelles, si fondamentale chez
Baudelaire, a été reprise et développée notamment par
Claudel qui a intitulé un recueil d'essais sur la pein-
ture hollandaise et la peinture espagnole *L'œil écoute*
(1946). Le rapport pictural-musical vaut autant pour
l'ensemble d'un tableau (et même d'une œuvre prise
globalement) que pour tel détail dans un paysage hol-
landais : « C'est l'étendue qui épouse le vide, c'est

l'eau sur la terre largement ouverte qui sert d'appât à la nue. Et l'on voit peu à peu, j'allais dire que l'on entend, la mélodie transversale, comme une flûte sous des doigts experts, comme une longue tenue de violon, se dégager de la conspiration des éléments ».

Dans le poème de Baudelaire, Delacroix ne *peint* pas « un lac de sang » mais toute son œuvre est *semblable* à ce lac, elle en donne la même sensation, inspire les mêmes sentiments que le ferait un lac rouge, la même vision tragique de l'univers dans le cycle infini de la vie et de la mort. Plus même, ici, la peinture de Delacroix *est* ce lac. Baudelaire donne donc un *équivalent* de cette œuvre par l'usage de la métaphore : elle nous fait passer du plan de la réalité visuelle à celui d'une métaphysique.

À partir de Baudelaire, la poésie (dans sa tendance dite parnassienne) se préoccupe moins de raconter, communiquer des sentiments, exposer des idées. Moins lyrique donc, elle veut produire par des qualités plastiques un sentiment du beau qui se suffit à lui-même. Gautier illustre cette doctrine de l'art pour l'art. Dans plusieurs pièces, encore traditionnellement, il interroge les peintres qu'il a découverts dans les musées d'Espagne, Zurbarán ou Ribera, sur le mystère de leur œuvre, il en caractérise l'atmosphère, le choix des sujets. Mais dans « Symphonie en blanc majeur » (1852), il organise le poème comme le peintre fait sur sa toile avec des couleurs selon une tonalité dominante. Il compose une série de comparaisons avec la neige, le marbre, le satin, la lune qui donnent la sensation d'une « implacable blancheur ». Le procédé très calculé, et assez artificiel (comme la recherche d'une correspondance avec la musique qui n'a pas la

spontanéité des synesthésies de Baudelaire), montre la difficulté et les limites de semblables « transpositions d'art ».

Elles ont cependant été très à la mode à la fin du XIXe siècle, sous la forme particulière des « médaillons d'artiste ». Nelligan a pratiqué le genre, imaginant le « Rêve de Watteau », mélancolique mais avec des résonances douloureuses qui font penser à Rimbaud, ou évoquant Fra Angelico comme la légende naïve d'un chercheur de beauté idéale : des peintres en lesquels, évidemment, Nelligan lui-même se projette.

Ces poèmes gardent une facture traditionnelle (ils font un portrait simplifié d'un personnage de peintre, rapportent un épisode, réel ou inventé, de sa vie). Apollinaire prend plus nettement ses distances avec cette poésie descriptive-narrative. La transformation de la poésie, comme le montrent deux poèmes, coïncide avec une véritable mutation de la peinture en ces années qui voient naître cubisme, fauvisme, puis abstraction.

> *Un tout petit oiseau*
> *Sur l'épaule d'un ange*
> *Ils chantent la louange*
> *Du gentil Rousseau*

Ce « souvenir du douanier » commence comme une chanson douce, se prolonge en un autre souvenir, poignant et dit sur un ton familier — « la belle Américaine » qu'aime le poète l'a quitté, il erre dans Paris, assailli par toute sorte d'images intérieures ; puis le poème revient à la chansonnette triste.

« Les fenêtres » témoignent d'une esthétique nettement moderne, comme le tableau de Robert Delaunay qui a inspiré Apollinaire :

> *Du rouge au vert tout le jaune se meut*
> *Quand chantent les aras dans les forêts natales*
> *Abatis de pihis*
> *Il y a un poème à faire sur l'oiseau qui n'a*
> *qu'une aile*
> *Nous l'enverrons en message téléphonique*

Il a, dit-il, essayé ici de « simplifier la syntaxe poétique ». Les couleurs pures et les sonorités stridentes (« abatis de pihis ») s'y juxtaposent. Des énumérations (« Paris Vancouver Hyères Maintenon... ») se mélangent à des fragments d'historiettes, des phrases de conversation quotidienne, des détails prosaïques (« Une vieille paire de chaussures jaunes devant la fenêtre ») avec des comparaisons ou des métaphores qui donnent au poème son envolée finale. Le tableau de Delaunay combine différents plans géométriques pour suggérer la lumière ; Apollinaire fait de même. Pas plus que le tableau (malgré son titre), le poème ne contient un sujet identifiable. Par les ruptures de ton, de phrases, de sonorités, il fait éclater la forme à laquelle nous étions habitués. À l'instar de Delaunay qui libère la couleur du support des objets, Apollinaire décompose la lumière et multiplie les points de vue comme dans un kaléidoscope. Poème cubiste ? On peut parler ici d'une équivalence entre une peinture et une poésie non figuratives.

Dans le groupe surréaliste, les relations ont été étroites entre poètes et peintres. Picasso, Klee, Magritte, Chagall, Braque, etc. ont fait le portrait d'Éluard ou illustré ses recueils. Lui-même a composé une anthologie d'écrits sur l'art et multiplié dans ses poèmes les dédicaces. Pas plus qu'Apollinaire, dans ceux qu'il

intitule « Max Ernst », « Miró », « Pablo Picasso », il ne rend compte de toiles identifiables mais il prend les formes et les couleurs qu'il y voit comme ses propres signes : les murs, les tours, les longues ombres portées, les places vides de Chirico deviennent les murs qui entourent Éluard avec son « ombre peureuse » dans le silence d'un monde dépeuplé où il sent qu'il est dépossédé de lui-même. Les « formes précises » de Miró, intenses, neuves, lumineuses, toujours en train de se créer, lui apparaissent par contre comme une vie désirable, encore absente mais possible, où « Il faudra que le ciel soit aussi pur que la nuit ».

Les peintres sont pour Éluard des « introducteurs de réalité » : ils nous mettent mieux en contact avec elle en élargissant notre perception et en rendant visible notre idéal. Dans la strophe finale de « Georges Braque »

Un homme aux yeux légers décrit le ciel d'amour.
Il en rassemble les merveilles
Comme des feuilles dans un bois,
Comme des oiseaux dans leurs ailes
Et des hommes dans le sommeil.

Cet homme est certes Braque, qui, dans ses dernières toiles, fait s'envoler des oiseaux dans un « ciel d'amour » et de paix, mais aussi l'homme qu'Éluard sent caché en lui-même, qui attend de s'éveiller et de prendre son essor.

Les peintres, comme les poètes, agrandissent la vie. Ils nous font accéder à celle de l'esprit — qui parfois se révèle par l'émerveillement et une question. Fernand Ouellette, dans son œuvre poétique, son *Journal*

dénoué, ses essais, place côte à côte Bach, Beethoven, les mystiques, des poètes comme Pierre-Jean Jouve, des peintres — plus spécialement Piero della Francesca, Fra Angelico et ces deux frères Lorenzetti ou Simone Martini qui, à Sienne au XIV^e siècle, peignaient la Vierge, les anges, les saints.

> *Le mur si tendre d'un Lorenzetti,*
> *comme une aile s'éploie,*
> *ô vert !*
> *silence, versant de quel monde ?*
> *Qui ose ainsi brunir des blancheurs errantes,*
> *ces dieux alentour du sombre ?*
> *Lorenzetti, Simone Martini,*
> *le rouge, les ors,*
> *le bleu, la mort.*

Un détail, d'une fresque probablement (« le mur »), retient le regard, et l'âme : une émotion naît de l'objet modeste, s'ouvre en comparaison symbolique (« l'aile »). Le symbole a pour fonction de mettre en rapport deux niveaux de réalité : par le visible il nous fait pénétrer dans l'invisible. Ici il nous conduit sur le « versant » d'un autre monde qui nous est inconnu. La forme du mur et quelques couleurs laissent en un éclair entrevoir cet invisible qu'habitent les dieux, une autre vie à laquelle peut-être la mort fait accéder. Les mots, le rythme cassé, les ellipses concourent à suggérer ce sens. Dans ce poème point n'est besoin d'expliquer : par sa rigoureuse économie qui donne à chaque mot son poids et sa nécessité, il jaillit. Par l'entremise d'un détail visuel il fait affleurer, et il nous fait effleurer un mystère.

La poésie, avec infiniment plus de concision et d'intensité que la critique ou le roman, opère donc des changements de niveau, à la fois pour le poète qui se met en totale résonance avec l'œuvre d'un peintre — et pour nous, lecteurs du poème et contemplateurs de l'œuvre picturale. Elle passe de la perception d'une forme colorée sur une toile à l'émotion qu'elle suscite, aux associations par lesquelles elle s'élargit, aux questions qu'elle pose sur la condition et le destin de l'être humain, à l'hypothèse (ou à la certitude affirmée) d'une réalité invisible qui est de l'ordre de l'esprit. Les poèmes, ou les récits, jouent plus particulièrement à l'un de ces niveaux, et parfois ils en parcourent toute l'échelle.

LA PEINTURE FACE
À LA LITTÉRATURE

Le discours des écrivains sur la peinture emplirait de grandes bibliothèques. La littérature lui est donc en ce sens redevable, et en regard, il est à peu près impossible d'évaluer la contrepartie. Les peintres ont depuis des siècles puisé dans les œuvres littéraires des sujets, des citations, des idées, voire des théories qu'ils ont — pour le meilleur et pour le pire — transformés en images. Mais leur dette — si l'on enlève à ce terme sa valeur comptable et sa connotation morale péjorative — est aussi d'un autre ordre. Longtemps le peintre a gardé un sentiment de dépendance, reconnaissant de façon plus ou moins explicite une infériorité par rapport à la littérature. Il faut tenir compte de cet arrière-plan émotionnel, pour ne pas dire passionnel, lorsque nous essayons de décrire la position d'un art face à l'autre. D'où l'ambivalence, les réactions d'attirance et de répulsion, de jalousie larvée, d'agacement, de révolte qui ont souvent coloré la relation. À partir de là il est possible de mieux cerner, comme maints

écrivains et peintres s'y sont appliqués, des domaines respectifs spécifiques qui permettent une plus grande confiance mutuelle et une collaboration dans ce qui les réunit : le culte de la beauté.

Dans la peinture occidentale existe une longue tradition d'emprunt à la littérature, si l'on donne à ce terme le sens large de ce qui est écrit et qui inclut les textes sacrés, les récits légendaires, mythologiques et historiques. Au Moyen Âge les Écritures saintes inspirent tous les arts. Des épisodes de l'Ancien Testament, la vie et l'enseignement du Christ et ceux des saints sont peints sur les manuscrits enluminés au moins jusqu'au XVe siècle, et plus tard encore sur les fresques et les retables. La peinture d'inspiration religieuse survivra jusqu'à nos jours : Gauguin, Rouault, Dalí, Bernard Buffet, Francis Bacon ont peint des crucifixions. L'Annonciation, la Nativité ont, avec la Création, le Paradis terrestre, Moïse, les prophètes, suscité d'innombrables tableaux, souvent des commandes, pour orner les édifices religieux, pour instruire ceux qui les contemplent.

À partir de la Renaissance se développe en parallèle un courant d'inspiration profane ou païen : les sujets sont puisés dans la mythologie et la littérature gréco-latines. Qu'il s'agisse de décorer les plafonds du château de Versailles ou de donner des thèmes aux candidats à l'annuel prix de Rome, sont mis à contribution les travaux d'Hercule, les frasques de Jupiter ou de Mercure, les séductions de Vénus, les fêtes de Bacchus, les héros de la guerre de Troie, Socrate buvant la ciguë, le combat des Horaces et des Curiaces, etc., etc. La mine est inépuisable. Cette peinture de commande qui nous paraît aujourd'hui si froide, si

ennuyeuse et si vaine, (mais il y faut distinguer l'art de Poussin des recettes de ses imitateurs), avait des fonctions précises. Sous forme d'allégories elle célébrait les événements d'une époque (victoires, couronnement d'un prince, prospérité d'un royaume), ou elle diffusait un enseignement moral (éloge des vertus civiques, du courage, de l'intelligence). Elle avait pour but d'imposer une image (combien embellie, glorieuse et théâtrale !) d'une société, d'un régime monarchiques, de les donner en spectacle. Mais certains thèmes d'origine littéraire gardent pour nous leur richesse et leur beauté sous des formes qui ont évolué : les campagnes et les bergers de l'Arcadie inspirés par Virgile et que Poussin peignait au XVIIᵉ siècle, trouvent leur écho dans les paysages sereins de Corot.

À l'époque romantique, les peintres prennent souvent leurs sujets dans les grandes œuvres de la littérature universelle, et souvent les mêmes, au point que la peinture semble envahie par la littérature. Delacroix se peint en Hamlet, dessine des lithographies pour le *Faust* de Goethe. Son renom s'établit avec *Dante et Virgile aux enfers*. Il puise dans les romans historiques de Walter Scott, dans les poèmes de Byron pour célébrer la guerre d'indépendance de la Grèce contre les Turcs. La littérature lui fournit un répertoire de personnages symboliques et de situations qui résument le tragique de la condition humaine : l'homme qui s'interroge sur ce qu'il est, sur le sens de ses actes, sur son rapport avec l'univers, avec Dieu et avec les puissances maléfiques. Dans des mises en scène tourmentées et sombres traversées d'éclairs qui montrent souvent un moment décisif de leur destin, ces personnages se posent la question à laquelle il faut

impérativement répondre et qui fera tout basculer : accepter, pactiser, ou rompre, se révolter, lutter pour sa propre liberté et pour celle des autres, affronter la mort.

Dans Shakespeare, dont Hugo, Stendhal et beaucoup de leurs contemporains font l'inspirateur et le modèle d'un art nouveau, débarrassé des conventions, incluant toutes les facettes de l'humain, les peintres ont souvent repris quelques épisodes particulièrement impressionnants. Hamlet au cimetière tient le crâne d'un bouffon de la cour et s'interroge sur ses indécisions propres, sur la vie et sur le néant. Ophélie, courtisée puis abandonnée par Hamlet, perd la raison et se laisse glisser dans un ruisseau : « La blanche Ophélia flotte comme un grand lys », dit le poème de Rimbaud. Delacroix (puis Millais, Odilon Redon) rassemble en une constellation la femme dans sa jeunesse et sa beauté, la nature, la folie, la mort.

Hamlet, trop lucide peut-être, trop peu assuré de ses forces, partagé dans ses mobiles, se résout malaisément à agir, mais il a conscience d'être au centre d'un drame qui le dépasse. Symbole de ces écrivains et artistes à la fin de l'empire napoléonien qui a exalté les rêves et les a ruinés ? Cette génération, on l'a souvent dit, était fascinée par les héros et les génies. En Allemagne et en Angleterre surtout, elle en cherchait les modèles dans l'histoire et la légende. La tradition orale fait remonter vers un lointain Moyen Âge où un barde écossais du nom d'Ossian composait des chants épiques : on avait donc là une poésie à l'état pur, empreinte de naïveté, puissante et sauvage. Ces chants recueillis, arrangés, eurent un immense succès, ils inspirèrent en France Hugo, Chateaubriand, Nodier et une abondante

iconographie. On y voit le vieux barde devenu aveugle, conduit par sa belle-fille, chanter en s'accompagnant de la harpe les exploits et les malheurs de ses compagnons d'armes et de ses ancêtres. Image du génie poétique brut parmi les landes désertes que balayent les tempêtes, les châteaux, les rochers, la mer, la nuit où rôdent ombres et fantômes.

Il s'agissait en réalité non pas des chants d'un vieux barde mais d'une œuvre écrite vers 1760 par Macpherson, d'un faux donc. Qu'importe ! La poésie et la musique s'y marient, rêve, émotions intenses et passions s'y bousculent, un imaginaire puissant trouve à se libérer, nourri de l'irrationnel et de l'inconscient. Ingres en a fait une scène onirique baignée dans une étrange lumière phosphorescente. Des peintres officiels (toutes les occasions étaient bonnes !) ont utilisé Ossian pour glorifier les soldats de l'Empire et l'apothéose de Napoléon prenant place parmi les héros mythologiques.

Ossian le barde rappelle un autre poète aveugle qui a fasciné les artistes depuis deux ou trois millénaires : Homère (Rembrandt, Ingres l'ont représenté). Ses yeux perçoivent une autre lumière, intérieure celle-là. Apparaît aussi une variante : le musicien aveugle (le guitariste de Picasso). Les yeux qui ne voient plus la réalité extérieure s'ouvrent sur le monde intérieur du fantasme, du souvenir, du rêve, du surnaturel. Ce personnage commun à la littérature et à la peinture, rejoint celui du poète voyant et guide qui, depuis l'Antiquité jusqu'à Hugo, Rimbaud, Breton, traverse la littérature. Il est proche du démiurge dont nous avons vu, dans le roman de l'artiste, l'ascension et souvent la chute.

De ces personnages symboliques hors du commun, l'art peut faire des héros ou des grotesques. À certains moments de l'histoire, ils se dressent par la grâce de la poésie et de l'art, tels les prophètes de l'Ancien Testament, pour rappeler des vérités essentielles, à savoir l'existence d'une réalité que nous ne savons plus percevoir ni servir. Nos vies s'enfoncent alors plus profondément dans la médiocrité de la routine et la sécheresse du cœur. Dante, lui-même en scène dans sa *Divine Comédie* pour explorer toutes les sphères de la Création ; Faust qui conclut un pacte avec Méphisto pour tout connaître de la vie ; Hamlet dans son doute perpétuel ; le vieux roi Lear qui s'est lui-même déshérité et qui erre dans la solitude ; Manfred, le criminel qui ne sollicite pas le pardon divin ; Mazeppa, le défenseur de la cause de son peuple attaché par son rival sur un cheval sauvage : autant de personnages entre histoire et légende, entre réel et imaginaire, présents dans la littérature et la peinture, mais qui leur échappent par la force de la passion et celle du sens dont ils sont porteurs. Ils expriment une époque, ou ils la devancent, ils montrent la direction du courage, de la conscience, de l'amour, mettent les hommes en garde contre la dureté et l'orgueil.

Des solitaires, le plus souvent — qui, femmes ou hommes, pourrait durablement les accompagner ? Parfois rejetés, bafoués, ridiculisés, tel *Don Quichotte* de Cervantes, qui veut encore maintenir l'esprit de la chevalerie dans un temps qui ne peut plus le comprendre. Il a souvent inspiré des silhouettes, à la fois majestueuses et bouffonnes, au pinceau ou au crayon des artistes. Daumier, impitoyable pourfendeur de tous les travers et les vices de la société française du XIX^e siècle,

fait apparaître à contre-jour « le chevalier à la triste figure » avec son serviteur Sancho tout rond sur son âne. Dans les illustrations que Gustave Doré a dessinées pour une édition du roman, s'affirme avec vigueur l'opposition entre le merveilleux que Don Quichotte s'obstine à vouloir vivre, et le réel prosaïque auquel il se heurte. Respectivement le visionnaire perdu dans son imaginaire sorti des romans de chevalerie et le pauvre bonhomme qui ne souhaite que trouver ses aises bien terre-à-terre. L'un rêve hauts faits d'armes et secours à la veuve et à l'orphelin, l'autre bon vin et bonne chère. En fin de compte l'élan vers le grand, le glorieux, le surhumain, s'effondre.

Aventuriers risibles et pitoyables, mais aventuriers quand même, comme le sont les autres personnages-clefs de la littérature et de la peinture romantiques. Ils font pendant à ces autres voyageurs, Dante et Virgile, qui parcourent les Enfers où les damnés se tordent en d'éternelles souffrances, le Purgatoire où les âmes attendent la délivrance, le Ciel où Béatrice fera entrer Dante. Autant de pièges auxquels l'être humain est exposé, d'épreuves à subir et à surmonter, pour accéder au bonheur auquel il est appelé. Le voyage représente, bien sûr, sous une forme visuelle, symbolique, allégorique celui de la destinée. Delacroix, avons-nous dit, en décrit une des premières étapes, la traversée du fleuve des Enfers. William Blake en a illustré les principaux épisodes, de même que Gustave Doré. Nous semblons ici toucher les limites de la représentation picturale : il est plus facile de montrer les damnés que la splendeur divine. Aux visages horrifiés, aux corps tordus dans le feu, la glace, les ténèbres, succèdent les sphères célestes qui tournent pour suggérer l'invisible.

Curieusement, Dali a lui aussi illustré *Don Quichotte* et *La Divine Comédie* : des figures réduites à de fines spirales tourbillonnantes errent dans des déserts où paraissent d'étranges créatures...

L'ILLUSTRATION

Ces exemples orientent vers un type de rapport particulièrement étroit que la peinture entretient avec l'œuvre littéraire : l'illustration. Le texte est ici premier, l'image picturale vient ensuite s'y adjoindre. L'illustration sert à accompagner un roman (ou une pièce de théâtre), ou bien une suite de poèmes, mais les deux cas sont à distinguer.

Les gravures (eaux-fortes, burins, bois gravés, lithographies, sérigraphies) donnent un avant-goût du récit en choisissant des temps forts de l'action, des événements spectaculaires, parfois des paroxysmes (Don Quichotte désarçonné par les ailes du moulin qu'il a attaqué), ou des lieux particulièrement pittoresques (la façade d'un palais), l'illustration servant ici à compléter, ou à doubler, la description. Elle peut être la plate mise en image des renseignements fournis par le récit, ou une recréation. L'imagination de l'illustrateur travaille donc sur un autre imaginaire, celui du texte. Quand Jules Verne a raconté dans *Cinq semaines en ballon* la traversée de l'Afrique, il n'y était jamais allé, pas plus probablement que les illustrateurs : leurs images pleines de charme vieillot décrivent le continent noir comme on se le représentait à la fin du siècle dernier. L'image immobilise un moment de l'action, mais en même temps elle suggère que celle-ci se poursuit. Ce problème, les peintres ont eu à l'affronter

depuis le Moyen Âge, et leurs compositions ont oscillé entre deux pôles extrêmes ; le statisme (natures mortes) et la mise en scène dynamique (enlèvements, fêtes, batailles de Rubens, combats de fauves de Delacroix). Le portrait, pour sa part, doit concilier permanence et mobilité.

Des questions se posent donc. La première — que nous réexaminerons : un tableau peut-il être l'équivalent d'un récit, donc impliquer une durée ? Et cette autre : comment traduire plastiquement, c'est-à-dire par des formes visuelles, une idée ? À quoi Baudelaire répond à propos de Delacroix qui y a réussi : « par l'ensemble, par l'accord complet entre la couleur, son sujet, son dessin et par la dramatique gesticulation de ses figures ».

Tout autre est le cas de la poésie. Gustave Doré a trouvé dans des œuvres aussi dissemblables que *La Divine Comédie* et les *Fables* de La Fontaine, des poèmes narratifs, des personnages (humains ou animaux) engagés dans des actions et des décors. Mais quelle « prise » un poème qui ne raconte ni ne décrit donne-t-il à un peintre ?

Odilon Redon a repris dans les neuf lithos qui accompagnent une édition des *Fleurs du mal* quelques vers de Baudelaire. Pour « Sans cesse à mes côtés s'agite le démon », il a dessiné une immense ombre noire qui cache à moitié le soleil qu'un couple regarde du haut d'une falaise. Souvent le poème suscite chez le peintre une vision personnelle, une rêverie, un songe (comme *La tentation de saint Antoine* de Flaubert ou *L'Apocalypse de saint Jean* que Redon a également illustrées). La sonorité des mots, le rythme des vers,

les figures de rhétorique, une ambiance, une certaine
tonalité d'ensemble, deviennent moins la recréation du
poème que les déclencheurs de la création picturale,
le point de départ ou le prétexte. Mais, en même temps,
le peintre-illustrateur peut faire une lecture subjective
du poème, le transposer visuellement, le prolonger. Les
illustrateurs de René Char en révèlent ainsi diverses
facettes : Braque est touché par la recherche ascétique
de la beauté, Giacometti par l'angoisse devant l'espace
et le vide, Miró par la participation à une genèse
continue du monde qu'ils trouvent respectivement chez
Char.

L'illustration tend à la limite à se rendre indépen-
dante du texte. La pratique, selon ses courants mul-
tiples, de l'abstraction renforce cette tendance. Par
exemple, dans l'édition québécoise, Antoine Dumas
choisit quelques épisodes de *Kamouraska* d'Anne
Hébert qui condensent fortement la signification du
récit (Catherine à la fenêtre de la chambre où est couché
le mari malade, regarde s'éloigner le traîneau de
l'homme qu'elle aime). Léon Bellefleur a accompagné
La marche à l'amour de Miron d'eaux-fortes où, sur
le fond noir, le burin enchaîne en une ligne très pure
des mains, des silhouettes féminines avec des triangles
ou des spirales. Richard Lacroix a réalisé pour les
poèmes de Grandbois des sérigraphies qui offrent de
fines textures monochromes ou des motifs géomé-
triques : il n'y a donc plus ici de représentation (bien
problématique pour le poème), le rapport avec le texte
devient à peu près arbitraire. Dans ces éditions de luxe
que convoitent les bibliophiles, texte et image se ren-
voient ainsi l'un à l'autre, entre les deux circulent un
courant qui en augmente la force respective.

Cette tendance témoigne d'un mouvement beau-
coup plus large, l'indépendance que la peinture a
progressivement affirmée par rapport à la littérature.
Elle s'est affranchie d'une tutelle qui tenait au fait
qu'elle a été longtemps tenue pour un travail manuel
inférieur à la pratique « noble » des lettres. Les peintres
ont revendiqué, au XVIIIᵉ siècle surtout, une respecta-
bilité sociale égale à celle des écrivains. On peut se
demander si aujourd'hui la cause est vraiment enten-
due et si l'égalité est totale dans les faits. D'où cette
ambivalence que nous avons déjà signalée. Les écri-
vains aident indéniablement à faire connaître et com-
prendre les œuvres picturales, mais les peintres
montrent souvent de l'impatience et de la méfiance face
aux littérateurs, et quand la littérature se mêle de pein-
ture, elle est vue comme une intruse. Effet possible de
cette longue sujétion dans la hiérarchie des arts (et
même la peinture possédait la sienne propre : le pay-
sage étant inférieur à l'allégorie ou à la peinture d'his-
toire) ? Amateurisme de maints écrivains en matière
de technique et de métier ? Ou sentiment de la vanité
qu'il y a à mettre des mots sur un tableau qui parle
éloquemment par ses propres moyens ? Dans beaucoup
de romans, quand un peintre est incapable de réaliser
l'œuvre qu'il rêve, il devient discoureur (ou il rumine
et monologue à n'en plus finir comme Burgonde
dans *L'empire des nuages* de Nourissier) : les mots
marquent ici son échec, voire une complaisance auto-
destructrice.

Ces personnages sont d'ailleurs plus ou moins am-
bigus : Claude Lantier dans *L'œuvre* sent et pense en
écrivain. Dans les notes préparatoires du roman Zola
déclare :

Je n'apporte que des idées, des idées littéraires. Combattu par la critique, mais produisant quand même, sans la logique de Claude qui se tue. Sachant que l'œuvre est imparfaite, et s'y soumettant, avec une grande tristesse. Allant toujours devant lui, courtes joies, continuelles angoisses. Jetant les œuvres, allant au bout, sans vouloir s'arrêter, sans regarder en arrière, ne pouvant se relire. Toute ma confession.

Mais un roman et un tableau s'élaborent-ils de la même façon ? « L'inspiration » est-elle de même nature ? De plus, le romancier fait souvent de son personnage le porte-parole d'idées sur la création et sur le rôle de l'artiste dans la société ; le roman de l'artiste tend, nous l'avons vu, à devenir un écrit de combat idéologique, préoccupations souvent bien étrangères à l'activité du peintre. Dalí et Mathieu ont multiplié les démonstrations spectaculaires jusqu'à l'extravagance, mais Matisse s'enfermait dans son atelier ; au Québec, si Borduas s'est déclaré publiquement et a milité avec vigueur, combien d'autres peintres parmi ses contemporains ont œuvré dans le silence.

CHAPITRE 9

RECHERCHE DE LA PURETÉ

Delacroix déclarait sans ambage : « On nous juge toujours avec des idées de littérateurs et ce sont celles que l'on a la sottise de nous demander. Je voudrais bien qu'il soit aussi vrai que vous le dites que je n'ai que des idées de peintre. Je n'en demande pas davantage ». Ce « on » incluait sans doute, en gros, écrivains, critiques, public des Salons. Aujourd'hui il faudrait ajouter les médias, qui exigent de tout artiste sa profession de foi et le somment de se prononcer sur tout !

Gustave Moreau a exprimé la même irritation et la même revendication : « Ce serait déplorable que cet art, qui peut exprimer tant de choses, tant de pensées nobles et ingénieuses, profondes, sublimes, que cet art dont l'éloquence est si puissante, se trouve réduit à des traductions photographiques ou à des paraphrases vulgaires ». Odilon Redon : « Il y a une idée littéraire, toutes les fois qu'il n'y a pas invention plastique ». Gauguin rejette le commentaire littéraire : « Les peintres en aucun cas n'ont besoin de l'appui et de

97

l'instruction des hommes de lettres ». En d'autres termes : nous n'avons pas de leçons à recevoir des écrivains ! Renoir : « Les sujets les plus simples sont éternels. La femme nue qui sort de l'onde amère ou de son lit : elle s'appellera Vénus ou Nini. On n'inventera rien de mieux. Tout ce qui est prétexte à grouper quelques figures est suffisant. Pas trop de littérature... » André Masson : « Les directeurs spirituels de la peinture surréaliste ne sont pas de la profession » (on devine qui était visé...). La littérature a donc souvent, et c'est un euphémisme, mauvaise presse auprès des peintres !

LA PEINTURE LITTÉRAIRE

Tous ces artistes réagissaient contre la perception faussée des critiques et du public qui mélangeaient les arts mais aussi contre ce qu'il est convenu d'appeler du terme devenu péjoratif de peinture littéraire. Il s'est agi d'abord d'un genre reconnu et accepté qui prend ses sujets dans une œuvre ou une tradition littéraires, donc dans un domaine étranger à la peinture. On qualifie maintenant de littéraire le tableau qui est perçu d'abord comme une histoire (ou pire, une anecdote) et quand il est prétexte à démontrer une thèse, transmettre un message, c'est-à-dire quand l'intention didactique prédomine sur la réalisation visuelle.

La source littéraire n'est un garant ni de qualité ni de médiocrité. Il suffit de comparer Delacroix à ses contemporains qui ont puisé aux mêmes œuvres de Dante ou de Shakespeare : de la puissance géniale de celui-ci à l'art exsangue de ceux qu'à la fin du XIX^e siècle on appelle « les pompiers ». Même décadence

visible dans le courant symboliste européen (et préraphaélite en Angleterre) qui a donné Munch et Klimt mais aussi une multitude de mièvres chromos. La peinture surréaliste a eu Dalí, Magritte, Ernst, mais aussi combien d'imitateurs, de fabriquants d'onirique et d'étrange dont les produits nous inondent aujourd'hui encore.

La peinture littéraire, florissante aux XVIIIe et XIXe siècles a souvent servi (comme la littérature et la musique) des mécènes et des protecteurs (art de Cour), des commanditaires (corporations, notables, princes, dignitaires de l'Église). La nécessité économique les y obligeait — au Québec Ozias Leduc en savait quelque chose, il y a seulement un demi-siècle — mais parfois aussi la conviction ou l'opportunisme. Combien se sont littéralement vendus à des régimes politiques : monarchie absolue, puis Empire napoléonien, nazisme qui voulait ressusciter les rites de la mythologie germanique. Ou encore le réalisme socialiste de l'ex-URSS et des pays satellites, de la Chine, de Cuba. Combien de fresques, de statues, d'affiches pour glorifier les kolkhoziens modèles, les héros de la pelle et du tracteur, et pour répandre partout les sourires virils et triomphants de Lénine, du « Petit père des peuples », de Mao ou du « Lider maximo » ! La peinture, comme la littérature, comme tout art, court un danger mortel quand elle se met au service d'un régime, d'une idéologie, d'un programme — c'est-à-dire quand elle sert autre chose qu'elle-même.

Et aussi quand elle vit d'emprunts. Il est remarquable que les écrivains eux-mêmes aient mis en garde les peintres contre cette tendance à aller s'approvisionner chez le voisin. Baudelaire :

> Est-ce par une fatalité des décadences qu'aujourd'hui
> chaque art manifeste l'envie d'empiéter sur l'art voisin,
> et que les peintres introduisent des gammes musicales
> dans la peinture, les sculpteurs de la couleur dans la
> sculpture, les littérateurs, des moyens plastiques dans
> la littérature, et d'autres artistes [...] une sorte de
> philosophie encyclopédique dans l'art plastique lui-
> même ? [...]

Apollinaire parle du « danger qu'il y a toujours pour
les peintres de devenir des littérateurs ». Plus radicale-
ment encore, Rilke fait allusion à « un peintre qui écri-
vait, donc un peintre qui n'en n'est pas un ». Proust
récuse vigoureusement l'action de la littérature sur la
peinture : « La peinture ne peut atteindre la réalité une
des choses et rivaliser par là-même avec la littérature,
qu'à condition de n'être pas littéraire ».

PEINTURE PURE, LITTÉRATURE PURE ?

Ne pas mélanger donc, mais distinguer des terri-
toires et des moyens respectifs. Cette exigence recon-
nue par les peintres et par les écrivains n'exclut pas
(nous le verrons) qu'un artiste puisse pratiquer les deux
arts : nombreux sont les créateurs qui, à des degrés
divers se sont consacrés à cette double pratique. Certes,
les écrits sur l'art de Delacroix, son abondant journal,
celui de Redon, sont *aussi* des œuvres littéraires. Les
propos de Braque se condensent en phrases incisives
où chaque mot porte comme dans un aphorisme
(« Découvrir une chose c'est la mettre à vif »). Borduas,
les moins bavards des peintres, Matisse, Jean Bazaine,
André Lhote, ont écrit de remarquables essais ou
articles : ils y parlent de peinture en peintres, leur es-
thétique et leur métier se nourrissent réciproquement

de leur réflexion. Mais tous se sont voulus avec une rigueur, une probité inflexibles, des peintres, et rien de plus.

On ne pourrait dire que par cette attitude souvent intransigeante les ponts aient été coupés entre les deux arts. Plutôt, des malentendus, — ou des contaminations — ont pu être écartés, et les pouvoirs respectifs de l'image et du langage repensés. Courbet demeure aujourd'hui beaucoup moins par ses déclarations enflammées sur le rôle social du peintre et son programme en faveur du réalisme, que par la force monumentale de ses compositions, l'audace de ses accords de couleurs (que déjà beaucoup de ses confrères admiraient). Manet comme Monet, Sisley, Pissarro dans leurs paysages ou leurs natures mortes, s'éloignent de toute considération littéraire. La notion même de « sujet » tend à disparaître des toiles impressionnistes. Seurat et Signac se préoccupent plus de ce que la science peut leur dire sur la lumière et les couleurs que de considérations littéraires.

À la même époque, dans les dernières années du XIXᵉ siècle, se produit un retour du balancier vers le sujet, l'intention didactique, voire le programme avec les symbolistes et les préraphaélites anglais : leurs œuvres puisent dans les légendes médiévales (Rossetti), les mythologies antiques (Moreau, Puvis de Chavannes) ou exotiques (Gauguin à Tahiti), la musique (Fantin-Latour se passionne pour Wagner). Ces sources accompagnent d'ailleurs chez nombre d'artistes symbolistes (Munch, Hodler, Klimt), un autre courant issu de la réalité contemporaine montrée non pas avec un souci de fidélité photographique mais à travers une émotion, souvent une angoisse personnelle. Face à ces

œuvres du premier courant, nous pouvons parfois croire être revenus aux emprunts littéraires des romantiques un demi-siècle plus tôt. Cependant en 1890, Maurice Denis écrit cette formule devenue célèbre : « Se rappeler qu'un tableau, avant d'être un cheval de bataille, une femme nue ou une quelconque anecdote, est essentiellement une surface plane recouverte de couleurs en un certain ordre assemblés ». Jean Tardieu, sur le même modèle définira la poésie comme des mots « en un certain ordre assemblés ». Évidences souvent oubliées...

La peinture des Fauves (Derain, Vlaminck), celle des cubistes (Picasso, Braque, Juan Gris), confirment au tournant du siècle cette prise de conscience (ou son retour) de plus en plus affirmée. Elles considèrent l'espace de la toile comme un monde ayant son organisation et sa justification en soi et non pas en fonction d'un référent extérieur. Cézanne s'efforce de retrouver dans la montagne Sainte-Victoire, dans des pommes sur une table, dans un visage le « soubassement » profond qui se résout en cônes, en sphères, en cylindres, donc en volumes élémentaires. Mondrian réduit peu à peu des arbres à des surfaces géométriques. La première œuvre abstraite qui rompt complètement avec un référent extérieur, une aquarelle de Kandinsky, date de 1910. Celui-ci et, à la même époque, Klee s'interrogent sur les fins et les moyens de leur création : par exemple quel sens prennent dans une composition une flèche rouge, une ligne ondulée verte, un cercle bleu, une diagonale. La recherche sur les lignes, les volumes, les couleurs est conduite de façon systématique par plusieurs groupes (en Allemagne le *Bauhaus*, *Le pont*, *Le cavalier bleu,* puis en France par Vasarely,

etc.). Ces entreprises renouvellent la conception de l'architecture, du mobilier, des objets usuels, de la décoration et donnent à notre décor quotidien l'aspect qui nous est devenu familier au point que nous ne le percevons plus : sobre, fonctionnel, rationnel, souvent froid.

Cette démarche a son parallèle dans celle que des écrivains (notamment Mallarmé, puis Valéry, Paulhan), et des linguistes (Saussure) poursuivent sur leur matériau, le langage. Double courant donc, mais l'un n'est pas étranger à l'autre puisque la visée est analogue : réfléchir sur l'acte qui transforme une matière en œuvre.

Le contenu (ou le signifié, ou le sujet) en venant à prendre une importance relative, secondaire et même nulle, cela a pour effet de nous rendre moins portés à chercher dans l'œuvre une ressemblance ou une fidélité au réel extérieur, plus attentifs au matériau qu'emploient le peintre et l'écrivain. « Le peintre, dit Braque, ne tâche pas de reconstituer une anecdote, mais de constituer un fait pictural ». Si l'on tire les conséquences de cette idée qui résume une démarche contemporaine largement suivie, on aboutit à ces formes de création que sont le happening, l'action painting, l'art minimal et conceptuel, le landart, les toiles fendues de Fontana, etc. : toutes formes d'« intervention ». Mais sommes-nous encore dans la peinture ?

Ainsi dans l'art moderne, et dans la critique qui l'accompagne (ou la parasite...) s'est imposée la notion de « pureté ». Le goût contemporain privilégie souvent chez Delacroix, Courbet ou Cézanne le traitement de la pâte colorée. Nous avons maintenant tendance à

dire : quand la peinture devient travail sur la matière
colorée et qu'elle ne renvoie qu'à elle-même, il s'agit
de « purs poèmes de la peinture ». On parle de même
de musique pure, qui ne raconte ni ne décrit. Et la
notion de poésie pure a nourri autour de 1925 un débat
passionné. Le poète Jean Tardieu déclare avoir
« commencé par aimer les mots pour eux-mêmes, en
dehors de ce qu'ils signifient », et bien d'autres pour-
raient reprendre cet aveu à leur compte. Le principe
moderne veut que l'artiste soit avant tout celui qui aime
la couleur et le volume, le son, le mot. Peut-être les
modernes ne font-ils d'ailleurs que rendre plus
consciente une expérience qui a toujours été celle des
artistes.

Il semble qu'après avoir si longtemps considéré,
analysé, discuté le choix du sujet et en avoir fait le
centre de la création picturale, la critique, l'histoire de
l'art et à leur suite, le public amateur soient mainte-
nant parvenus à l'attitude opposée. De même nous
voyons dans l'art un mouvement de balancier qui va
de l'abstraction à la figuration, d'une post-abstraction
à un néo-réalisme, etc. Modes d'époque, mais aussi
courant profond de la pensée et de la création. Dans la
littérature, le roman plus spécialement, nous entendons
parler de crise du sujet : pas seulement parce qu'il n'y
en a peut-être plus qui n'ait été traité jusqu'à satura-
tion, mais parce qu'il n'a plus d'importance. Et il finit
par ne plus y avoir de sujet. Flaubert déjà rêvait d'un
« livre sur rien, un livre sans attache extérieure, qui se
tiendrait de lui-même par la force interne de son style ».
Alors qu'on parvient à cerner ce sujet et à le résumer
en une ou deux phrases dans, par exemple, *L'empire
des nuages* de Nourissier, que devient-il dans un livre

de Philippe Sollers ? Un Chagall, voire un Matisse ou un Picasso des premières périodes peuvent être ainsi identifiés (*Paris par la fenêtre*, *L'atelier rose*, *Les deux frères*), mais combien le sujet est équivoque chez Magritte ou Ernst. Et chez Hartung, Rothko, Sam Francis, Riopelle, le tableau se reconnaît à un simple numéro d'opus, ou à un titre fantaisiste. Avant tout donc, il se donne comme une organisation plastique.

La critique, cela est bien connu, après avoir si long-temps considéré les rapports d'une œuvre avec la per-sonnalité de son auteur et les événements de sa biographie, le contenu psychologique des personnages, les idées sociales, morales, philosophiques qu'ils véhiculent, s'en est détournée. Presque avec dégoût, comme d'un plat trop souvent servi. Sont maintenant inventoriés les structures narratives, les réseaux d'ima-ges, les figures de rhétorique, la « logique du récit », l'énonciation, la « sémiotique du texte » — son fonc-tionnement. Cette méthode est pour les partisans les plus radicaux de cette approche de l'œuvre littéraire tenue pour la seule valable, qui disqualifie toute autre. De l'esprit nouveau et des méthodes qu'il inspire au terrorisme intellectuel il n'y a en effet qu'un pas !

Peinture pure et littérature pure : si l'adjectif contient bien des ambiguïtés (on passe de la notion d'une œuvre sans contenu à celle d'une méthode unique et totale pour l'interpréter), il oblige à ne plus considérer les deux arts comme des « histoires », des doublets plus ou moins fidèles de la réalité extérieure. En analysant l'œuvre picturale et l'œuvre littéraire sans tenir compte du rapport avec le référent, nous sommes conduits à observer de plus près les principes selon lesquels elles se construisent. Le risque est de les

considérer *seulement* comme des mondes en soi, fermés sur eux-mêmes, coupés de leur auteur, des circonstances de leur naissance et, à la limite, de leur époque.

Chapitre 10

ESPACE ET TEMPS

La peinture, art de l'espace ; la littérature, art du temps ? Cela est vrai, en gros, mais la distinction n'est pas aussi simple. Un tableau occupe, il est un morceau d'espace. Il se présente au spectateur dans sa totalité immédiate, qui paraît exister en dehors du temps, se passer de lui. En fait, le temps que le peintre a mis à le réaliser fait partie de lui. Et si mon œil peut le percevoir dans son ensemble, il lui faut un certain temps pour l'explorer, tracer en lui d'invisibles chemins par lesquels je le découvre peu à peu. Le texte, pour sa part, a besoin du temps pour que je puisse le lire, comme une partition musicale, du début à la fin, selon une vitesse variable, avec des pauses. Mais lui aussi occupe, est un morceau d'espace — mots, pages, volumes entiers, bibliothèque.

Allons plus loin. Le peintre cherche les moyens d'exprimer visuellement la temporalité ; l'écrivain a l'ambition de faire entrer l'espace dans son texte.

Le temps pour le peintre

Depuis ses débuts, probablement, la peinture s'est confrontée au temps. Non pas dans le sens où Malraux le signifie — la peinture, l'art est « un anti-destin », et donc échappe à la contingence temporelle —, mais dans ses tentatives pour suggérer que quelque chose *est en train de se produire.* Les procédés ont varié, l'objectif demeure.

La littérature a pour dire le temps de multiples ressources. Nous employons les verbes au présent, au passé, au futur, avec divers modes qui les nuancent et introduisent différents plans (par exemple le plus-que-parfait, le futur antérieur). Les adverbes établissent des points de repère : jadis, maintenant, désormais, auparavant, naguère... Ou bien des dates, ou le rappel d'événements que nous savons appartenir au passé. Ou des retours en arrière introduits — ou non — par des formules comme « quelques années plus tôt », « il n'en avait pas toujours été ainsi ». Le roman contemporain, comme le film, font souvent l'économie de ces formules : le lecteur, le spectateur ont appris à décoder les divers plans temporels. Parfois subsiste une ambiguïté, plus ou moins intentionnelle, que l'écrivain peut entretenir, par exemple dans le Nouveau Roman qui déjoue notre désir de bien établir la chronologie des événements dont nous lisons le récit — tout comme celui de distinguer le « vrai » de « l'imaginaire ». Dans la poésie moderne la temporalité ne présente pas les mêmes exigences que dans le récit traditionnel : impressions présentes, souvenirs, fantasmes, anticipations, affirmations intemporelles s'offrent souvent sur un même plan. Le rythme de la phrase ou du vers

produit par leur longueur, la ponctuation, les pauses, les différentes segments et leurs articulations, donne un effet de vitesse variable. De même la prédominance de phrases courtes, parfois nominales, ou celle de longues périodes, ou encore l'alternance des deux types, contribuent à cet effet. L'écrivain a donc les ressources de la grammaire, de la composition, de la stylistique, pour exprimer le temps.

Qu'en est-il du peintre ? Les artistes chinois peignaient autrefois sur des rouleaux de papier ou de soie qu'on enroulait ou déroulait. Une œuvre célèbre et précieuse longue de plusieurs mètres montre ainsi le cours du Fleuve Jaune de la source à l'embouchure avec montagnes, plaines, villages traversés. Regarder l'écoulement figuré de ce fleuve équivaut à en lire à la fois la description et l'histoire. De même la Torah juive est écrite sur des rouleaux qui demandent pour la lecture un geste identique. En Occident les textes étaient aussi copiés sur des rouleaux (*volumen*) avant l'invention du *codex* — pages coupées et cousues que l'on tourne comme dans le livre moderne —, ce qui donnait encore plus d'importance au temps nécessaire à la lecture et, pour ainsi dire, le rendait visible.

Quand nous voyons sur une toile des chevaux au galop, une troupe en marche, un fauve qui s'élance, un bras levé, une bouche ouverte, nous percevons un présent immobilisé en un instantané mais nous imaginons spontanément un passé et surtout un futur de ces actions. Le mouvement est ici manifeste. Parfois il est suggéré sur un mode moins ostensible : *La ronde de nuit* de Rembrandt est, comme Claudel le fait remarquer, un équilibre en train de se rompre. Et dans une nature morte qui semble l'objet immobile par

excellence, un décalage, un léger porte-à-faux, une asymétrie introduisent la suggestion d'une durée. Ou, bien sûr, la présence d'une pendule, ou l'écorce d'un citron en partie détachée et qui pend.

Jadis les peintres représentaient sur les panneaux des retables les épisodes marquants de la vie du Christ ou des saints (*Sainte Ursule*, par Memling). Les Italiens d'avant le Quattrocento juxtaposaient sur une même surface plusieurs répliques d'un ermite dans sa retraite de montagne ou d'un pèlerin à diverses étapes de son chemin. Autant de procédés pour indiquer que l'action est saisie à des moments successifs, et qui ont leur pendant dans la décomposition du mouvement qu'a opérée Marcel Duchamp dans son *Nu descendant un escalier* : l'équivalent en peinture de la chronophotographie. Pour suggérer la vitesse, Vlaminck incline les arbres bordant une route, le « futuriste » Boccioni fait tourbillonner des silhouettes d'hommes et de machines dans des flots de couleurs posées en d'innombrables petites touches.

La perspective — géométrique ou atmosphérique — suggère un ailleurs par rapport à l'avant-plan et au spectateur, mais aussi un autre temps. Dans la *Madone au chancelier Rollin* de Van Eyck, ces deux personnages sont immobiles au premier plan, celle-là assise avec l'enfant Jésus, celui-ci à genoux en prière. À l'arrière-plan se distinguent des promeneurs sur un rempart qui se penchent pour observer le fleuve en contrebas avec son trafic de bateaux. Deux scène juxtaposées et reliées par un « pendant ce temps », mais aussi deux durées différentes : celle de l'adoration qui ne s'achève jamais, celle du quotidien qui continue de paisiblement s'écouler. De même le sourire de Mona

Lisa paraît fixé au-delà du temps, mais à l'arrière-plan un chemin désert serpente vers les montagnes : il suggère qu'il peut être emprunté et qu'il conduira vers des vallées ou vers des sommets. La durée est ici presque annulée mais cependant point absente, même si elle est à peine perceptible.

La peinture moderne, celle des impressionnistes notamment, a cultivé l'art de l'instantané : variations de la lumière, et donc de la couleur, selon les saisons et les heures. Monet en donne l'exemple le plus probant avec ses façades de la cathédrale de Rouen où se répète le même objet selon le même cadrage mais en des tonalités tout à fait différentes. Le jeu de la lumière et de l'ombre constitue un des procédés favoris du peintre pour indiquer le moment que l'on devine fugace. Dans les architectures vides de Chirico se profilent de longues ombres projetées par un soleil bas mais invisible, comme demeurent invisibles les objets (tour, statue) qui les projettent, ou peut-être par un personnage inconnu dont l'apparition est imminente : le spectateur attend avec une curiosité mêlée d'angoisse. À l'opposé d'une peinture qui saisit l'instantané, celle des cubistes ou celle des abstraits géométriques — Mondrian ou Malevitch —, supprime toute marque de durée et établit l'image délibérément en dehors du temps, dans une stabilité perpétuelle.

La touche du pinceau peut aussi révéler l'écoulement du temps, non pas cette fois-ci dans l'objet représenté, mais dans la manière de poser la couleur. Les portraits de Franz Hals (et parfois ceux de Rembrandt) montrent, lorsqu'on les examine de près, des touches rapides, non pas fondues mais très apparentes comme la peinture moderne souvent les aime (Monet, Manet,

Van Gogh). Dans *Le peintre et le temps*, André Masson fait figurer la toile qu'il peint (cercles évoquant des tournesols) à côté des mêmes objets « réels » hors cadre et sa propre main tenant le pinceau. Combinant de la sorte plusieurs procédés, le peintre a représenté l'acte même de peindre. L'action painting, le dripping (chez Pollock, Mathieu), insistent sur la fabrication et son caractère aléatoire, donc soumis au temps. À l'opposé, Ingres (et les scrupuleux « pompiers » à la fin du XIXe siècle) offre des surfaces lisses comme de l'émail. Nulle trace non plus chez Vasarely ou dans l'op art qui cultivent la neutralité totale de la touche et en effacent la moindre indication de la main du peintre : l'image est ici réalisée à la perfection par un procédé mécanique et destinée à être reproduite de cette façon sous forme de multiples.

Ainsi en peinture, à une époque donnée ou à travers son histoire séculaire, peuvent se distinguer un art qui tend au mouvement (et au bruit) — Tintoret, les Vénitiens — et un art qui tend à l'immobilité (et au silence) — Vinci, Bellini. De nos jours : les futuristes italiens par opposition à Mondrian ou Rothko. Les deux orientations peuvent d'ailleurs fort bien cohabiter chez un même peintre (l'Afrique du Nord a inspiré à Delacroix ses *Femmes à Alger* au repos dans la fraîcheur d'une cour, et des violentes *Chasses au lion*). Affaire d'époque et de mode (par exemple le désir de traduire les rythmes urbains et mécaniques du monde moderne), mais aussi, bien sûr, de tempérament ; regard porté vers l'extérieur, ou vers notre vie psychique ; célébration du monde matériel (Rubens) ou tentative pour saisir le secret de l'âme (Rembrandt). Recherche, d'une part, d'un art qui commande la

lenteur, presque la noblesse solennelle d'une cérémonie sacrée (cf. Baudelaire : « Je hais le mouvement qui déplace les lignes ») ; de l'autre, celui qui veut englober la diversité bigarrée, confuse, multiple d'un spectacle extérieur. À grands traits, en littérature, Proust se rapproche plus de celui-là, Apollinaire et Cendrars, ses contemporains, de celui-ci. Dans l'un et l'autre cas le temps joue donc un rôle différent et la durée n'a pas la même valeur.

L'ESPACE POUR L'ÉCRIVAIN

L'écrivain face à l'espace confronte des difficultés symétriques de celles du peintre voulant suggérer le temps : comment traduire dans la succession linéaire un objet physique donné immédiatement ? Comment avec des mots suggérer les nuances d'une couleur, la complexité d'une forme, la masse, la texture, la lumière et l'ombre, la distance, le rapport des objets entre eux ? C'est la tâche que l'écrivain s'assigne chaque fois qu'il entreprend une *description*.

Cette composante du texte, narratif plus spécialement, a été souvent analysée (cf. bibliographie : Genette, Hamon). Roland Barthes rappelle que « toute description littéraire est une *vue*. On dirait que l'énonciateur, avant de décrire, se porte à la fenêtre, non pour bien voir, mais pour fonder ce qu'il voit par son cadre même : l'embrasure fait le spectacle ». Choisir un point de vue, d'un observateur neutre dont la présence n'est pas marquée, ou celui d'un personnage, la description se donnant alors comme ce qu'il voit ; découper un morceau d'espace, le considérer comme un tableau et, à l'intérieur de ce cadre, le composer, tel est donc le travail de description. L'œil va y

circuler, y suivre des parcours comme il le fait devant une toile accrochée à une cimaise, selon des lignes directrices de la surface plane, horizontales, verticales, diagonales. Entre les divers plans dont l'étagement donne la sensation de profondeur, entre l'ensemble et des détails auxquels l'œil va s'attacher avec plus d'attention. Un éclairage qui suggère la saison, le moment de la journée, la source de lumière, qui définit les formes, les détache ou les fond. Couleurs franches ou rompues, dominantes. L'énoncé de ces diverses indications, leur ordre, l'importance respective accordée à chacune d'elles, les ellipses mêmes par lesquelles certains renseignements sont passés sous silence, la longueur et la construction des phrases, contribuent à produire chez le lecteur l'impression qu'il parcourt des yeux cet espace, ou même qu'il s'y déplace comme un promeneur. Ce parcours, ce déplacement se font à un rythme variable : la description se précipite, élimine, va à l'essentiel, ou bien elle flâne et s'attarde.

Toute description littéraire, même si elle donne l'impression d'un objet statique, suppose en fait une (double) durée : celle que l'œil met à explorer l'objet et celle que crée la succession des mots. La description est assimilable à un croquis preste, ou à un dessin fouillé, ou à un tableau longtemps travaillé.

Elle recourt à divers réseaux sémantiques. Des indicateurs d'espace l'articulent : « au premier plan, à droite, plus loin, en arrière ». Des verbes signalent les plans, les surfaces et leurs rapports : « la plaine s'étend, une bâtisse se dresse en son centre, l'arbre penche ». D'autres verbes enchaînent couleurs, formes, lumières : « rougeoyer, verdir, s'arrondir, s'étirer, scintiller, charbonner ». Ils se combinent avec des noms sujets ou

compléments, avec des adjectifs qui ajoutent des nuances. Le jeu des voyelles et des consonnes, les accords et les dissonances établissent dans la description une structure perceptible à l'oreille mais qui crée des correspondances au sens baudelairien (ou comme dans le sonnet « Voyelles » de Rimbaud) entre les diverses sensations : une mélodie, et aussi le contact tactile, une température, parfois une saveur.

RECHERCHE DES ÉQUIVALENCES

Cette question de la description nous oriente vers d'autres, plus complexes encore : comment par des mots rendre sensible l'objet matériel qu'est le tableau ? Et comment, en général, rendre compte par le langage d'une réalité non linguistique ? Dans le premier cas est posé le problème de la *transposition*. Dans le second, celui de la *représentation* (« mimésis ») qui a occupé écrivains et philosophes depuis Aristote.

Transposer, d'après le dictionnaire Robert, consiste « à faire changer de forme ou de contenu en faisant passer dans un autre domaine » et, plus spécialement, « faire passer une structure musicale dans un autre ton sans l'altérer ». La difficulté est de taille, et nous avons vu poètes, romanciers et critiques l'affronter pour parler de peinture. Idéalement, le passage de l'image au mot devrait se faire « sans altérer » l'image. Ce qui est tenter de résoudre la quadrature du cercle ! L'écrivain, — sans doute secrètement jaloux du peintre et impatient de ses propres limites — est bien conscient qu'il ne peut parvenir qu'à une approximation sommaire, que suggérer. On a souvent fait remarquer, à propos de Balzac par exemple, que plus la description est précise et minutieuse, moins le lecteur « voit » l'objet. Delacroix :

Quelle est la description écrite ou parlée qui a jamais donné une idée nette de l'objet décrit ? J'en appelle à tous ceux qui ont lu avec délices, comme je l'ai fait moi-même, les romans de Walter Scott, et je le choisis à dessein, parce qu'il excelle dans l'art de décrire. Est-il un seul de ses tableaux si minutieusement détaillés qu'il soit possible de figurer ?

Concrètement, Delacroix aurait-il pu tirer de Walter Scott une toile fidèle au roman ?

Cependant l'écrivain persiste à trouver des *équivalences* de la donnée picturale. Nous avons vu quelques procédés à propos du poème et dans le cas particulier de la description d'un tableau dans le roman. L'étude serait à pousser au niveau de la stylistique. J. Roudaut, qui a beaucoup écrit sur la peinture, donne une idée de la direction à suivre quand il note que Fromentin, parlant des paysagistes hollandais, est « attentif aux touches de couleurs sonores que permettent l'étalement du *a*, la brièveté du *i*, faisant jouer les pâturages en miroir aux grands nuages, s'arrêtant sur les paysages de céruse, « plats, pâles, fades et mouillés » pour les transposer en pages ». Chez les Goncourt, Huysmans et même Breton, peut s'observer l'attraction de l'art pictural sur le texte. On parle à propos des deux premiers d'*écriture artiste*, qui se caractérise par des phrases fragmentées, une syntaxe désarticulée, l'emploi de termes rares, l'alliance surprenante de mots. Huysmans écrivant sur un Goya :

un écrasis de rouge, de bleu et de jaune, des virgules de couleur blanche, des pâtés de tons vifs, plaqués pêle-mêle, mastiqués au couteau, bouchonnés, torchés à coup de pouce [...] Vaguement on distingue, dans le tohu-bohu de ces facules, un jouet en bois de la forme d'une vache, des ronds de pains à cacheter, barrés de

noir, surmontés de trémas bruns [...] On se recule, et
cela devient extraordinaire...

En regard de gouaches de Miró, Breton a écrit des
textes automatiques faits de « phrases-fusées ». Butor
s'est laissé porter par des tableaux de Vieira da Silva
dans une série de proses : exemples parmi bien d'autres
où la peinture engendre directement l'écriture.

Les analogies perceptibles entre les deux arts tien-
nent aux écrivains eux-mêmes mais également aux
modes d'époque. Raffinement qui aboutit à la précio-
sité que les Goncourt trouvent dans les toiles de
Fragonard ou de Watteau ; relief caricatural des por-
traits de notables de Franz Hals, qui inspire à Claudel
un vocabulaire haut en couleur et gourmand ; neutra-
lité d'un style d'inventaire chez Robbe-Grillet, qui a
son pendant dans les bandes dessinées, les affiches, les
images fabriquées en série, produites électroniquement
et partout présentes dans notre culture urbaine et tech-
nologique. *Topologie d'une cité fantôme*, qui inclut des
textes sur Magritte et Delvaux, en donne un exemple,
et Robbe-Grillet justifie lui-même ses choix : « Ces
images de viols, de supplices, de femme-objet ou de
sang répandu, notre société les a dans la tête : ce que
je fais, c'est les renvoyer, au grand jour, à leur plati-
tude d'images de mode ». Cette conception du texte
littéraire a des analogies avec, d'une part, l'hyper-
réalisme (Andy Warhol, R. Cottingham) qui, par la
répétition obsessive de motifs, reproduit minutieuse-
ment le décor et l'activité du quotidien contemporain ;
d'autre part, avec le pop art (en particulier américain :
R. Lichtenstein, Rauschenberg, Wesselman) qui réu-
tilise sous forme de collages et de montages, les objets
de consommation de masse, boîtes de conserve, papiers

d'emballage, tickets, ferraille, etc. On peut parler ici
de la production au deuxième degré d'images-clichés,
ce qui a pour effet de créer une distance entre l'objet
quotidien et notre existence : nous prenons conscience
de leur effrayante banalité, et de leur laideur.

L'écrivain qui décrit un tableau fait une copie de
ce tableau qui, dans le cas d'un paysage, d'une nature
morte, d'un portrait, est lui-même une copie de la réa-
lité. La convention romanesque veut que ce tableau
existe en dehors du texte, qu'il ait donc un référent
extérieur, même si nous savons bien que celui-ci est
fictif. Nous admettons selon cette même convention
que ce tableau continue d'exister quand on cesse d'en
parler. Victor Segalen dans *Peintures* (1916) va plus
loin : ce livre s'offre explicitement comme la descrip-
tion de tableaux imaginaires. Un présentateur place
sous les yeux du lecteur une série de textes qui les
décrivent, comme un « bonimenteur » déroulerait au
mur des toiles avant de les ranger à nouveau. Défilent
alors des spectacles du vieil empire chinois avec ses
fêtes fastueuses, ses cortèges, ses mandarins et ses
courtisanes, les palais, les oriflammes. Le narrateur
déclare :

> On a tant raconté. Je voudrais ici prendre simplement
> l'attitude parade. Baguette en main. Une surface et des
> mots. Je fais du boniment. Et il n'y a pas de toile, tant
> mieux : les mots restent seuls et feront images [...] Ici,
> puisqu'il s'agit de littérature, les toiles sont absentes,
> et les mots tout seuls doivent non seulement faire
> images, mais *faire l'image*.

Somptueuse « matière » qui ne fait jamais oublier
qu'elle est purement imaginaire, texte lui-même d'une
langue somptueuse. Il nous fait songer à nouveau au

projet de Flaubert du « livre sur rien », au « Livre » idéal de Mallarmé. Il a peut-être son équivalent pictural dans les objets imaginaires de Dalí ou dans ces formes de Tanguy (rattaché au surréalisme) évoquant l'organique et le minéral, disséminées ou accumulées en un espace qui pourrait être un rivage.

Des expériences ont été tentées de « poésie concrète » (notamment par Pierre Garnier) qui prend le mot et le dispose sur une surface plane comme l'on ferait des pièces d'une mosaïque ou de papiers découpés. En choisissant certains types de caractères, en en faisant une disposition typographique libérée de l'ordre des lignes, s'obtient un objet visuel, qui peut être saisi par les yeux comme un dessin et pas seulement lu et entendu en une succession temporelle. Les mots qui le composent sont donc employés à la fois pour leur aspect plastique et pour leur sens. Les deux se combinent ici avec plus de liberté et moins d'artifice que le calligramme (tels ceux d'Apollinaire, qui se contentent de profiler un objet reconnaissable).

Éluard, entre autre, a composé des poèmes-objets. Les vers s'y intercalent parmi des motifs picturaux qui les relient et les rythment, certains mots-clefs sont grossis et frappent immédiatement : ainsi dans le célèbre « Liberté », ce mot lui-même au début et à la fin du poème. René Char dans *La nuit talismanique* (1972) a calligraphié ses poèmes entre lesquels il a inséré des dessins de sa main, parfois écrivant sur la feuille qui les porte. Matisse dans *Jazz* (1947) a aussi calligraphié des textes entre ses planches en couleur : « Je dois les séparer par des intervalles d'un caractère différent. J'ai jugé que l'écriture manuscrite convenait le mieux à cet usage ».

Il n'est plus ici question d'illustration au sens où nous l'avons déjà rencontrée. « On ne peut réduire, dit Bernard Noël, une expression visuelle à une expression écrite parce que la première est immédiatement synthétique, tandis que l'autre ne l'est qu'en devenir. Dans l'expression visuelle, tout a été rassemblé, condensé ; dans l'expression écrite, tout est en train de l'être ». Ces procédés utilisés par les poètes et les peintres ne cherchent pas à opérer cette réduction, ils respectent les possibilités et l'autonomie de chacun des moyens d'expression, mais les rapprochent, les font jouer l'un sur l'autre.

Dans *La nuit talismanique* le poème a-t-il précédé le dessin, ou l'inverse ? La question ne tient pas à une curiosité chronologique assez vaine. L'un suscite l'autre. Nous pouvons fréquemment observer qu'un tableau que nous regardons et aimons donne le désir d'écrire, sur lui ou à partir de lui : la peinture peut être, bien sûr, une source directe de l'écriture. Inversement un dessin peut naître du texte que nous avons déjà rédigé. Travail fécond, mais lorsque nous contemplons une toile, l'abondance des mots ne doit pas s'interposer entre elle et nous. Il faut souvent écarter ce discours venu d'ailleurs et parasite, fait de souvenirs de lectures, de commentaires entendus, de jugements appris qui s'ajoutent à ce que nous aimerions dire et écrire par nous-même. Certains peintres, particulièrement, imposent le silence, leur silence, pour être perçus et reçus. Léonard de Vinci, Vermeer, Rembrandt ou Chardin, Corot, Manessier ou Bazaine, viennent nous toucher à une profondeur où les mots s'abolissent.

Chapitre 11

LA DOUBLE PRATIQUE

Les peintres éprouvent souvent le désir de réunir les réflexions qu'ils ont accumulées dans les marges de leur pratique, parfois de leur enseignement. Besoin de faire le point et celui de transmettre ce qu'ils ont appris. D'où cette coutume à la Renaissance — qui tend maintenant à se raréfier, voire à disparaître — de composer des traités systématiques sur l'art de peindre. Dürer, dans ses dernières années, projetait de ne plus peindre mais d'écrire pour faire des disciples et pour instruire les générations à venir. Dans les carnets où Léonard de Vinci consignait de sa curieuse écriture inversée ses observations scientifiques, ses projets de machines et de dispositifs techniques, des croquis ou des ébauches, figurent des pages sur la peinture. Nous avons fait à maintes reprises référence aux écrits sur l'art de Delacroix (consacrés à Poussin, etc.), à son Journal, mais, disait de lui Baudelaire : « Autant il était sûr d'*écrire* ce qu'il pensait sur une toile, autant il était préoccupé de ne pouvoir *peindre* sa pensée sur le papier ». Il admire cependant dans le style de Delacroix

« la concision et une espèce d'intensité sans ostentation ».

Au xxe siècle ont été mentionnés quelques ouvrages essentiels pour la compréhension de notre culture, *Du spirituel dans l'art* de Kandinsky, qui eut une forte influence, notamment sur les artistes russes ses contemporains ; *Théorie de l'art moderne* de Paul Klee, explore la théorie des couleurs et expose un « credo du créateur ». Ou encore des écrits cherchant à définir une orientation esthétique nouvelle (par exemple entre les deux guerres, les articles de Jean Bazaine, d'André Masson, etc.). La nécessité de formuler une réflexion critique et didactique a donc fait de tous ces peintres à l'occasion des écrivains.

Mais certains d'entre eux l'ont été dans la pratique — souvent épisodique et marginale — de l'essai, de la poésie, du théâtre. Cette double activité a été plus courante chez les peintres évoluant dans le mouvement surréaliste ou l'ayant approché. Arp a écrit plusieurs recueils de poésie. Picabia, après 1918, en a publié dans des revues, ainsi que Kokoschka. Autour de 1930 Breton a présenté de longs textes poétiques de Picasso, qui a aussi écrit une pièce, *Le désir attrapé par la queue*. André Masson a rassemblé ses souvenirs dans *Vagabond du surréalisme*. Et, bien sûr, Dalí, d'une vitalité étonnante et d'une inlassable productivité, avec *Journal d'un génie*, *Les métamorphoses de Narcisse*, *Visages cachés*, doit *aussi* être considéré comme écrivain.

Les écrits des peintres s'orientent donc dans une double voie : mise en forme d'une esthétique à partir de l'exercice de la peinture ; activité littéraire parallèle et complémentaire.

De Hugo à Valéry

En regard, les écrivains qui ont été dessinateurs ou peintres composent une longue liste depuis l'époque romantique. Certains ont hésité entre les deux vocations. Baudelaire cite le cas (bien oublié) de Grandville « artiste par métier et homme de lettres par la tête », chez qui le divorce intérieur a conduit à un double échec. Mais William Blake a réussi la gageure : il a illustré ses *Songs of Innocence* et *Songs of Experience* (1789, 1794) de gravures d'une égale et puissante étrangeté, ainsi que les visions apocalyptiques du *Paradis perdu* de Milton ou *La Divine Comédie* de Dante. Théophile Gautier, qui a d'abord voulu être peintre, a finalement opté pour la critique d'art, la poésie, le roman. Fromentin a exposé aux Salons, tout en publiant *Dominique* (1862) devenu un classique du roman à la première personne. De ses séjours en Afrique du Nord il a tiré des toiles et des livres (*Un été dans le Sahara*).

Au XIXe siècle la plus grande réussite est celle de Victor Hugo, écrivain multiple que l'on célèbre et prodigieux dessinateur. Son exemple permet d'éclairer directement les formes et les rapports qu'entretiennent deux arts chez un même créateur.

Un poème comme « À Albert Dürer » (*Les voix intérieures*, 1837) constitue un point de jonction où se lisent ces rapports de parenté. Hugo salue le « maître » de Nuremberg et recrée son monde intérieur, ses obsessions, ses angoisses. Il découvre chez lui « un œil visionnaire » qui perçoit la continuité sans coupure entre « le songe et le réel ». La forêt où, à la suite de Dürer, le poète s'engage se peuple dans l'ombre de

créatures étranges et inquiétantes qui manifestent la vie multiforme :

> *« Ô végétation ! esprit ! matière ! force !*
> *Couverte de peau rude ou de vivante écorce ! »*

Cette célébration de Dürer est d'évidence une profession de foi de Hugo lui-même, comme il l'a exposée dans le poème « Ce que dit la bouche d'ombre », et son art poétique. Il y est tout entier avec ses visions hallucinées, sa fascination pour le monstrueux, pour le nocturne qui met en contact avec le sacré, sa perception d'une énergie partout active ; et avec sa rhétorique faite d'antithèses répétées, de mots et de vers symétriques, d'interrogations et d'exclamations, de métaphores filées.

Sa propre œuvre picturale a une parenté manifeste avec les gravures de Dürer (et avec celles de Rembrandt), en plus excessif, plus abandonné encore à l'irrationnel. Hugo a laissé environ 3 000 dessins à l'encre et au lavis, mais il utilisait aussi le crayon, le charbon, la suie, le marc de café, tous les matériaux qu'il avait sous la main. Parfois de simples griffonnages font apparaître un profil grotesque, un visage hirsute, des yeux exorbités, toute la gamme des émotions et des êtres humains, bourgeois, miséreux, réprouvés et condamnés. Des croquis de voyage sur le Rhin et en Suisse, réalistes et précis. Des paysages tumultueux souvent réduits à un élément puissamment dégagé : phares dans la nuit, châteaux-forts, remparts près d'un rivage, tempêtes sur l'océan (il a illustré lui-même son roman *Les travailleurs de la mer*), architectures évoquant le Moyen Âge, l'Orient, le rêve. Sa signature démesurément grossie s'enroule comme une

hydre, ou comme une vague, elle devient une partie du paysage. On peut voir là un signe de mégalomanie, ou une métaphore, ou la conscience qu'il y a dans tout signe graphique un monde potentiel. D'une tache sur le papier — comme Léonard de Vinci observant sur un mur de la moisissure —, il fait naître un crâne, un fantôme.

Ces dessins, parmi les plus étonnants et les plus modernes que Hugo ait laissés, évoquent fortement ceux de Ernst, ou ceux de Michaux : le tracé tend à devenir un geste, l'expression d'un mouvement élémentaire entièrement dicté par l'inconscient, conforme à la définition déjà citée que Breton donnera du surréalisme. André Masson résume d'une phrase ce monde pictural : « Clartés déchirantes, fugitives, son système c'est l'éclair écartant le ciel noir ». Hugo répond déjà aux recherches modernes sur la vie inconsciente et les ouvre par l'image.

Les griffonnages automatiques, les graffiti auxquels nous sommes devenus si attentifs parce qu'ils nous révèlent l'activité secrète de notre psychisme, Kafka, Thomas Mann, Proust en ont laissé dans les marges de leurs manuscrits. Ces figures entrevues dans le crépuscule de la conscience, constituent une frange de l'œuvre littéraire, non contrôlée et donc révélatrice des pulsions profondes de leur auteur. Mais chez nombre d'écrivains de notre époque, la création picturale a été pratiquée délibérément et avec des préoccupations esthétiques.

Les croquis de toréadors de Montherlant ont une force et une élégance remarquables. Les petites caricatures que Bernanos dessinait dans les marges de ses essais ou de ses lettres donnent une image ironique

de lui-même. Les dessins de Saint-Exupéry, naïfs et frais, pour *Le petit prince* ont fait le tour du monde. Cocteau, aux talents multiples éblouissants, qui a abordé à peu près tous les arts, tenait à ce qu'ils constituent une seule et même création : la poésie. Il parlait donc de poésie de cinéma, poésie de théâtre, poésie critique, poésie graphique, etc. Il a multiplié les échanges entre les arts visuels et la littérature en mettant en scène les figures mythologiques qui le fascinaient : le poète maudit, l'ange au pur profil grec, Orphée qui anime les pierres par le son de sa lyre. Ils peuplent ses poèmes, ses romans, ses pièces, ses films, les fresques qu'il a peintes (par exemple dans une petite chapelle de pêcheurs sur la Côte d'Azur), ses nombreux dessins. Monde merveilleux dont les habitants évoluent et se croisent comme des danseurs de ballet, gracieux, libres, désinvoltes, porteurs d'une poésie qui transfigure tout ce qu'ils touchent.

Valéry a consacré de nombreux essais à la peinture (Véronèse, Degas, Corot, Manet), à la danse, à la musique et, bien sûr, à la poésie : fragments d'une esthétique constamment approchée, fouillée, réexaminée. Dans l'*Introduction à la méthode de Léonard de Vinci* (1895), il voit moins le peintre qu'un esprit universel « qui avait trouvé l'attitude centrale à partir de laquelle les entreprises de la connaissance et les opérations de l'art sont également possibles ». Les *Cahiers* qu'il a rédigés quotidiennement tout au long de sa vie (près de 30 000 pages) ont servi à Valéry à explorer à partir de lui-même le fonctionnement de la pensée qui permet, tour à tour ou simultanément, la connaissance et « les opérations de l'art ». Notes rapides, écrites d'un jet ou raturées, selon la pensée saisie en mouvement,

qui va droit au but ou qui tâtonne et se reprend. Entre ces notes et indissociables d'elles, des croquis : un cavalier, un coquillage, un petit port, un voilier à quai, un arbre, une poulie, une main ouverte, autour desquels se développe la réflexion produisant ces dessins ou née d'eux. Sous le profil des toits avec leurs cheminées, une simple remarque : « Source d'inspiration ». Ou encore : « Dessins en téléphonant. Produits d'absence ». À côté d'un dessin représentant un quai avec à son pied une barque et des cubes entassés, ces remarques en expliquent la genèse :

> Je viens, absent, de dessiner ceci, commencé par des traits qui ont figuré les arêtes d'un cube ; puis un autre et leurs ombres. Ces cubes sont *devenus* blocs ; ces blocs *donnaient* un coin de port, c'est-à-dire des *mâts*. Et les faces éclairées *demandaient* le fond de mer ; et les blocs en tant que vérité *exigeaient* un bout de jetée. Et d'exigences en exigences, significatives ou sensibles, le rêve sur le papier se fabriquait. Mais sans le papier.

Parfois encore Valéry réalise de véritables petits tableaux à la plume : un homme assis dans son fauteuil au coin du feu, une chambre à coucher avec le lit à baldaquin, un parc vu d'un balcon, un canal à Venise. Ces *Cahiers*, lieu « d'autodiscussion infinie » à l'image des carnets de Léonard de Vinci, sont le produit d'une curiosité toujours en éveil sur le monde extérieur et sur le psychisme, d'un esprit mobile prêt à capter les signes en dehors de lui, en lui : comprendre, inlassablement, par le tracé d'une ligne ou celui d'un mot, dans un va-et-vient ininterrompu entre l'objet perçu et la conscience qui le perçoit. L'intention de Valéry n'est pas de produire et de présenter au public une œuvre picturale (les *Cahiers* ont été publiés après la mort de

Valéry). Le dessin demeure à usage personnel, appuyant l'analyse des mécanismes de la connaissance — inachevée comme celle-ci, toujours en cours —, s'enchaînant, se déformant dans une mutation perpétuelle.

Plusieurs écrivains contemporains ont par contre exposé leurs œuvres visuelles, aussi divers que D.H. Lawrence, Henry Miller, Dino Buzzati, Louis-René des Forêts et Henri Michaux.

SAINT-DENYS GARNEAU ET GIGUÈRE

En même temps qu'il publiait *Regards et jeux dans l'espace* (1937), Saint-Denys Garneau enrichissait sa culture picturale par la lecture d'Élie Faure, la fréquentation de quelques peintres et des expositions de Montréal. Il s'intéresse en particulier à la peinture européenne depuis 1880 : Bonnard, Renoir, Cézanne. Pour lui, importent dans l'art la joie, le jeu, la liberté, toutes valeurs qu'il tente de vivre et d'exprimer dans ses poèmes. Simultanément il peint à l'huile et à l'aquarelle, des paysages surtout, qu'il réalise sur le motif autour de Sainte-Catherine-de-Fossambault. Il transcrit les arbres, les lacs, les collines avec un sens véritable de la composition, parfois aussi avec une tendance à l'abstraction dont il se défend et qu'il pressent aussi dans sa poésie : « Jusqu'à quel point un art peut-il s'appliquer [...] à cette logique des formes sans glisser vers la spéculation, vers une spéculation stérile, un raffinement exsangue ? » Il évoque souvent « l'angoisse qu'[il] éprouve à voir quelque chose de beau ». Par exemple un coucher de soleil lui inspire (paradoxalement ?) une souffrance : « J'aurais voulu, je ne pouvais m'empêcher de vouloir en fixer chaque phase. Et

voilà pourquoi je fais de la peinture et de la poésie. Je
cherche à fixer ces bribes de ma vie qui passe ». Même
s'il se reconnaît quelques réussites et s'en réjouit, il
voit bien les limites de ses moyens, picturaux ou ver-
baux, et son œuvre double ne dépassera pas la tenta-
tive de la jeunesse (il est mort à trente et un ans). Pires
encore, l'accablent des périodes d'indifférence, d'apa-
thie, de sécheresse intérieure, le sentiment d'une frag-
mentation irrémédiable. L'aspiration à la beauté totale
a toujours habité Saint-Denys Garneau, le désir de com-
munier à la splendeur de l'espace, des êtres, de la vie
— et la souffrance de n'y pas atteindre.

Plus accomplie, constamment enrichie est l'œuvre,
double également, de Roland Giguère. Alors qu'il pu-
blie vers 1950 des poèmes avec des gravures d'Albert
Dumouchel et de Gérard Tremblay, il commence à
dessiner dans les marges de ses manuscrits. Ses des-
sins vont prendre de plus en plus de place et en 1966
il expose des sérigraphies et des tableaux sous le titre
« Pouvoir du noir ». Il réalise des collages dans la tra-
dition surréaliste, des dessins semi-automatiques : des
taches d'encre évoquent des humains, des animaux, des
paysages, des figures oniriques qui semblent naître par
eux-mêmes. Le poète s'interroge sur leur sens, en
quelques phrases, parfois en une courte fable. Ou bien
le dessin est une rêverie dans la marge du poème en
train de se faire : la main, alternativement, écrit et des-
sine sous la dictée de l'inconscient, réceptive à l'inat-
tendu, au hasard. Par une sorte de génération spontanée
dans le vague, les formes naissent, prennent corps, se
métamorphosent en créatures intermédiaires entre le
réel et l'imaginaire, ou elles surgissent d'un coup. Un
travail parfois délibéré les développe et les organise,

des motifs géométriques se conjuguent avec des formes libres, montrant ainsi avec plus d'évidence les deux sources de cette genèse.

Elle produit à l'occasion les lettres ornées de l'« Abécédaire », le portrait imaginaire de Lautréamont, ou elle illustre le recueil de Paul-Marie Lapointe, *Arbres*, ou bien les poèmes de Giguère lui-même. Un texte compris dans un cadre devient une partie de l'image, ou une brève légende titre un dessin. Autant de modes d'intégration du poème et de l'image.

Si Giguère a réalisé des sérigraphies et des toiles en couleurs (et commenté poétiquement l'emploi du jaune, du rouge, du mauve, du bleu de Prusse), il a longtemps privilégié le noir et le blanc qui « démasquent la couleur », celle-ci dissimulant les formes fondamentales qu'il s'agit de dégager. L'astre, l'oiseau, le végétal surgissent du chaos où ils s'élaborent comme en une matrice, et ils deviennent des repères, des signes. L'ombre où s'accomplissent des opérations étranges, nous guette, nous menace et nous émerveille, car elle est la source même de la poésie. « Il nous arrive parfois de regarder au-delà du paysage offert et de découvrir ainsi les racines de l'obscur. » Pour Giguère prolongeant l'esprit surréaliste, le secret des naissances et des métamorphoses est là, dans la nuit sur le monde et la nuit de notre inconscient. C'est là où il faut aller le chercher, mais en sachant attendre. « Pendant que les peintres écrivent sur leurs toiles, les écrivains lèchent leurs plumes. Les deux attendent l'envol ». Les jeux de mots et la métaphore dans ces phrases de *Notes* ne sont pas que des procédés rhétoriques ; ils disent les préparatifs pour rendre possible le passage de la révélation, et l'espoir que jaillira la lumière.

La démarche de Giguère en poésie et en peinture est aux antipodes du réalisme qui cherche à reproduire la surface des choses. Elle est une exploration toujours poussée plus avant, au-delà des apparences, dans l'imaginaire — cette part de nous-même où se produisent les images. Mais, dit Giguère, si ces figures, ces êtres « étaient vrais et réels, comme vous et moi ? » « Je poursuis, je traque des visions, je veux voir. » « La poésie est une lampe d'obsidienne », ajoute-t-il encore, et cette lampe qui émet une lumière noire est le symbole de l'exploration pratiquée dans le langage et dans le pictural. Giguère, dans « Notes vives sur la peinture » et dans le recueil *Forêt vierge folle* (1978) dit la continuité toute naturelle entre les deux voies, d'abord empruntées successivement puis réunies. « De l'âge de la parole, je passais à l'âge de l'image et pour moi il n'y avait là nulle abdication, nulle rupture ; je disais — et je dis encore — les mêmes choses, autrement ».

LA RÉFÉRENCE : MICHAUX

Cette déclaration de Giguère, qui a la force d'une profession de foi, répond presque symétriquement à celle-ci, d'Henri Michaux : « J'écris pour me parcourir. Peindre, composer, écrire : me parcourir. Là est l'aventure d'être en vie ». L'analogie n'est pas seulement dans le ton, à la fois tranquille et décisif sur lequel elle est prononcée, mais bien dans le petit nombre de mots qui en portent le sens. « Me parcourir », dit Michaux, « pour voir », dit Giguère. Connaître, se connaître et le monde partout : là est bien pour les deux poètes « l'aventure d'être en vie ».

Michaux l'a poursuivie dans tous les sens où elle s'est présentée à lui, où il l'a cherchée. Enfant,

« découverte du dictionnaire, des mots qui n'appartiennent pas encore à des phrases, pas encore à des phraseurs, des mots et en quantité et dont on pourra se servir soi-même et à sa façon ». Plus tard, dans les années trente, des voyages, en Amérique du Sud, puis en Asie — « Voyage réel entre deux imaginaires », comme il le définit lui-même —, mais comment les distinguer, et même faut-il le faire quand on aborde ces journaux, fragments, poèmes qui en sont nés ? À chaque instant l'impression suscitée par un objet extérieur s'y mêle à un souvenir, à l'amorce d'un récit, à un possible imaginé. Parle-t-il de ce qu'il a réellement vu et vécu comme un scrupuleux autobiographe-voyageur, ou ne suit-il pas la genèse de créatures imaginaires qui finissent par faire des foules et des peuplades, les Meidosems, les Phlises, les Hivinizikis qu'il rencontre en Grande Garabagne ? Il les décrit méthodiquement, avec une minutie d'ethnologue, et l'on croit avoir sous les yeux ces petites créatures des dessins de Paul Klee faites d'un trait, d'une spirale et d'un bec (en 1925, alors qu'il commence à peindre, Michaux s'est lié à Paris avec Klee, Chirico, Ernst). Mais Michaux va se détourner des spectacles de la planète au profit de « l'espace du dedans » (titre d'un recueil de 1944).

Il se consacre à « la connaissance par les gouffres » que lui ouvrent pour un temps, à partir de 1956 la mescaline et d'autres drogues : sensations corporelles internes, états crépusculaires de la conscience, rêves, cauchemars, images. « Avec simplicité les animaux fantastiques sortent des angoisses et des obsessions et sont lancés sur les murs des chambres où personne ne les aperçoit que leur créateur ». Et « il suffit » à celui-ci de les décrire, d'un regard apparemment détaché et

neutre mais amusé, avec des mots (que parfois il invente), avec des taches de couleur, des traits de plume presque microscopiques, frémissants, innombrables. En naissent des monstres et des clowns, des cortèges de créatures noires comme des fourmis, pattues comme des araignées, des écritures imaginaires, des vibrions qui s'entortillent et défilent en rangs serrés. Formes indescriptibles car la vision est proprement indescriptible, venues de nulle part, mobiles jusqu'au vertige, allant nulle part.

Quel sens attribuer à cette démarche qui, comme on l'a fait remarquer, la place en porte-à-faux avec la littérature (Michaux en a repoussé la « tentation ») et avec l'art (il ne s'est jamais voulu « artiste ») ? Plus particulièrement, qu'a-t-il cherché dans la pratique picturale ?

Michaux se déclare nettement dans *Émergences-résurgences* (essai publié en 1972), qui intercale ses œuvres visuelles (encres, gouaches, aquarelles, acryliques, huiles, « dessins mescaliniens », « dessins de réagrégation ») avec des commentaires, fragments, aphorismes.

« Né, élevé, instruit dans un milieu et une culture uniquement du « verbal », je peins *pour me déconditionner* ». Peindre ou dessiner se donne donc comme une activité complémentaire et un antidote. Michaux voit dans le verbal, si telle est notre expérience première et exclusive, le danger de paralyser par la répétition mécanique notre pensée et notre être. Lui-même appartient, comme il le rappelle, à une culture d'avant « l'invasion des images ». Nous pouvons nous demander si le danger ne vient pas maintenant de ce côté-ci, avec la toute-puissance de la publicité, les

produits uniformes partout répandus de l'audio-visuel, l'utilisation de l'image à des fins de propagande politique. C'est-à-dire partout où l'image sert non plus à instruire et à éveiller mais à conditionner, brutalement ou en douceur.

« Se déconditionner », pour Michaux, va bien au-delà de l'objectif limité qui consiste à dégager sa personnalité et à devenir soi-même. Une tendance profondément ancrée en l'être humain porte celui-ci à s'immobiliser et à revenir en arrière (répétition des mêmes gestes et comportements, nostalgie du passé), ce qui est la pente naturelle de l'ego : conserver l'acquis, refuser le changement. L'entreprise de Michaux dont les différentes composantes sont indissociables (écrire, dessiner, voyager, créer et observer des états modifiés de conscience) vise à une reconversion totale de l'être humain dans un cycle ininterrompu de morts acceptées et de découvertes. « Le problème de celui qui crée, problème sous le problème de l'œuvre, c'est peut-être — qu'il en ait fierté ou bien honte secrète — celui de la renaissance, de la perpétuelle *renaissance, oiseau phénix* renaissant périodiquement, étonnamment de ses cendres et de son vide ».

Le phénix apparaît tout naturellement dans cette œuvre que l'on peut dire placée sous son signe. À travers ses méandres, son parcours imprévisible, ses paradoxes, ses prolongements multiformes, ses contours insaisissables, on sent la présence d'un creux, le désir de « quelque chose » qui se dérobe. À propos de Klee, Michaux écrit : « Il suffit d'avoir gardé la conscience de vivre dans un monde d'énigmes, auquel c'est en énigmes aussi qu'il convient le mieux de répondre ». La grande énigme, Michaux a tenté de la résoudre par

la fréquentation des écrits mystiques chrétiens, par celle des spiritualités orientales, puis par l'écriture, la peinture. « Plus que m'exprimer davantage, grâce au dessin, je voulais, je crois, imprimer le monde en moi. Autrement et plus fortement. Pour faire contrepoids à une transcendance qui ne s'accomplissait pas. En partie, par provocation ». Michaux y a longtemps cherché un exorcisme contre « les puissances environnantes du monde hostile », et peu à peu comme un moyen de s'insérer dans le monde concret. C'est une exigence pour que « s'accomplisse » la « transcendance », c'est-à-dire la voie qui conduit « à une démesure qui est la vraie mesure de l'homme, de l'homme insoupçonné ». Écrire et peindre, « une entreprise de salut », dit-il encore, et ce terme de salut est bien à prendre ici dans ses deux sens, de survie physique et morale, et d'aventure spirituelle.

CHAPITRE 12

QUESTIONS OUVERTES

Au milieu du siècle dernier l'écrivain Champfleury considérait que la peinture est inférieure à la littérature. Ce débat, nous l'avons vu longtemps dominer les relations entre les deux arts pour, tout à la fois l'éclairer, le féconder, et pour le fausser. À une réflexion théorique légitime, on peut supposer sans grand risque d'erreur que se mêlaient des mobiles moins désintéressés et moins nobles : sollicitations pour obtenir la faveur des mécènes, luttes pour la reconnaissance d'un statut social, collaborations et rapports de force, amitiés et jalousies. Pourquoi ces relations auraient-elles été, pourquoi seraient-elles aujourd'hui exemptes des sentiments qui règlent les rapports entre humains ? Mais ceci relève avant tout de la psychologie, individuelle et sociale, et de l'histoire (quand ce n'est pas de la petite histoire !).

L'une inférieure ou supérieure à l'autre en quoi ? Si on compare des mérites ou des possibilités, il est évident que la peinture se prête mal à énoncer un concept, à conduire un raisonnement logique, une réflexion

(« Une pensée, dit O. Redon, ne peut devenir une œuvre d'art, sauf en littérature »). Et si nous voulons prendre connaissance d'une personne, d'un objet, d'un lieu absents, une toile (ou à plus forte raison une photo) nous la fournit immédiatement, alors que le langage paraît ici lent et infirme.

Mais littérature et peinture disent-elles, veulent-elles dire la même chose ? Une visée commune, un objet semblable — et deux voies différentes ?

Cet objet, on l'a désigné longtemps comme « la nature ». Le mot a prêté à bien des malentendus car il ne désigne pas toujours le même contenu. Non seulement le paysage que nous apercevons de notre fenêtre ou que nous parcourons, mais aussi l'être humain avec ses sentiments, ses passions, ses pensées, ses aspirations, sa condition entre naissance et mort, en deçà et au-delà. L'art aurait pour fonction de « reproduire », d'« imiter » la nature, mais ces verbes à leur tour, si souvent, si longtemps répétés comme des impératifs, rajoutent aux confusions. On peut se demander non seulement comment mais pourquoi imiter et reproduire ce qui existe déjà ? Donner le sentiment du réel, ou son illusion, ce qui est proprement duper ? On dit bien « peinture en trompe-l'œil », comme les célèbres raisins peints dans l'Antiquité par Zeuxis, que les oiseaux venaient picorer comme s'ils eussent été vrais, ou ces natures mortes des Hollandais au XVIIᵉ siècle, ou de nos jours cette illusion totale que permet par exemple l'usage du polyester pour figurer un corps humain ou celui de l'hologramme qui projette des formes dans l'espace. L'art ne servirait-il donc qu'à séduire pour mystifier ?

Et lorsqu'on emploie le terme de réel pour désigner ce qui devrait être imité ou représenté, de quoi s'agit-il ? De ce que nos sens peuvent percevoir, de l'objet dont l'existence peut se vérifier expérimentalement, voire s'évaluer quantitativement ? Le rocher, l'eau, la table, oui, bien sûr, mais la tristesse et l'amour ? Ce rappel d'une banalité doit inciter à la prudence lorsqu'on parle de « réalisme », qu'il soit psychologique, poétique, socialiste, pratiqué par les peintres « pompiers », ou quoi encore. L'illusion est aussi dans la croyance, solide encore dans une part du public bien qu'elle ait été très malmenée, que l'artiste reproduit une réalité extérieure et que tel est le but de l'art.

Pour compliquer le problème : quelles frontières attribuer à ce « réel » dont le peintre et l'écrivain feraient leur pâture ? Pour Chagall un couple d'amoureux qui s'envole a autant de « réalité » que la tour Eiffel, un coq qui joue du violon autant que le moujik qui conduit sa charrette. Pourquoi vouloir démêler dans *À la recherche du temps perdu* les expériences que Proust a vécues de celles qu'il prête au narrateur Marcel ou à Swann ? Dans l'œuvre picturale ou littéraire, les oppositions extérieur-intérieur, objectif-subjectif, matériel-psychique, réel-imaginaire perdent leur pertinence. Tout au plus peut-on parler de pôles et de la force prépondérante de l'un ou de l'autre. C'est sans doute l'un des effets essentiels de l'œuvre (peut-être sa fonction ?) de nous faire passer de notre vision dualiste, où chaque élément non seulement s'opposerait à l'autre mais l'exclurait, à une vision unitaire.

Imiter, copier la réalité — ce qui est une autre façon de parler de la représentation, de la « mimésis » —, se fonde sur le postulat que cette réalité existe en dehors

de l'observateur, qu'elle lui préexiste et qu'elle continuera d'exister quand il aura cessé de l'observer. Voilà qu'il nous faut maintenant en douter : peut-être cette réalité n'existe-t-elle pas en dehors de l'observateur, ou plus exactement indépendamment de lui. C'est ce que nous dit la science contemporaine. En particulier la physique subatomique infirme ce que l'on a longtemps tenu pour acquis, à savoir que le savant porterait un regard neutre sur le phénomène et sans action sur celui-ci. Nous pensons maintenant que le sujet observant et l'objet observé sont indissociables, celui-là modifiant celui-ci, voire le créant. En ce sens on peut dire que le peintre ou l'écrivain *invente* la réalité, et le terme d'inventer apparaît alors sous un éclairage nouveau. Bien entendu non pas à partir de rien, ce qui serait une impossibilité absolue, mais l'artiste réorganise le monde des objets et des phénomènes qu'il perçoit ; il débarrasse sa perception des habitudes qui lui ont été transmises, inculquées, et qui ont pour effet de l'émousser. Il nettoie sa vision et peut ainsi percevoir des rapports nouveaux. Cependant il accorde priorité à l'objet, dans le cas d'un réalisme photographique, ou bien à l'impression qu'il reçoit de cet objet, dans le cas de Monet par exemple, et l'œuvre oscille entre ces deux pôles.

Cette expérience, nous la connaissons. À partir d'objets les plus communs, des pommes, un couteau sur une nappe, devant un Cézanne nous avons le sentiment de voir ces objets pour la première fois. En sortant d'un musée le paysage nous apparaît neuf, plus intense, plus beau. Nous ne savions plus le voir parce que l'habitude nous en empêchait et nous avait rendus presque aveugles. Si nous pouvions conserver cette

vision rajeunie et si nous avions les moyens de la traduire sur une toile, nous serions peintres...

Proust, à propos de Chardin, fait cette profession de foi : « J'essaye de montrer comment les grands peintres nous initient à la connaissance et à l'amour du monde extérieur ». Il faudrait ajouter qu'ils nous aident aussi à descendre dans notre monde intérieur.

« Écrire n'est pas décrire, dit Braque. Peindre n'est pas dépeindre. La vraisemblance n'est que trompe-l'œil ». Pour l'écrivain comme pour le peintre il ne s'agit pas de se conformer à une réalité qui serait toute donnée. Ce que le réalisme pur et dur a cru devoir faire (par exemple au XIXe siècle, mais de nos jours aussi). On peut se demander naïvement : pourquoi faudrait-il donc produire une copie forcément imparfaite, un double des objets et des êtres qui nous entourent, pourquoi l'art devrait-il être une sorte de clonage ? Il doit probablement changer quelque chose, ajouter, enlever, révéler du nouveau, interpréter. Valéry déclare catégoriquement : « Une œuvre d'art devrait toujours nous apprendre que nous n'avions pas vu ce que nous voyons ».

Que la fréquentation de l'art nous montre notre ignorance et notre cécité peut être jugé comme un effet bien modeste, et cependant combien décisif. Il nous rappelle à l'humilité alors que nous croyons en toute bonne conscience tout bien voir, donc tout savoir. Exigence première pour que nous changions vraiment, c'est-à-dire pour que nous devenions ce que nous pouvons être. Cette aventure artistique (du créateur ou du simple participant) a son pendant dans le domaine intellectuel (recherche scientifique, réflexion philosophique) et dans celui de la spiritualité (développement

des possibilités de la conscience, pratique d'une sagesse, vie dans et par l'esprit, que ce soit ou non dans une tradition religieuse). Ce ne sont pas des voies séparées et qui s'excluraient, mais dont on peut admettre qu'elles convergent.

Éluard dit de la poésie qu'elle « donne à voir », ce qui à plus forte raison s'applique à la peinture. La formule est belle dans sa concision mais qu'implique-t-elle ? Au degré le plus élémentaire, celui du réalisme (et de sa forme la plus soumise aux apparences sensibles, le naturalisme), la poésie ou, disons plus justement, la littérature et la peinture s'attachent à un contexte physique, à des phénomènes sociaux, à des comportements humains. Ainsi notre attention est attirée sur ce qui nous paraît aller de soi alentour. Nous apprenons à être plus vigilants, plus en contact non seulement avec ces phénomènes extérieurs mais avec nous-même. Notre vision du monde tend à s'intérioriser. Se créent une attitude et, pourrait-on dire, une ascèse. Nous sommes ici beaucoup plus près de l'expérience des grands artistes et de leur leçon. Nous pouvons leur reconnaître une capacité exceptionnelle d'être touchés (comme une plaque photographique l'est par la lumière), de recevoir et de réagir à la couleur, aux formes, au son, à ce qui vient d'un être, à ce qui monte des profondeurs, émotion, souvenir, désir, souffrance, mouvement d'extase, pensée, aspiration à connaître et à exprimer.

Entre le peintre et certains écrivains, existe plus particulièrement *une commune passion pour l'image.* Ce terme, nous le prenons ici dans le sens de « représentation mentale d'origine sensible » (Robert),

l'imagination étant la fonction qui la produit. Elle est l'attribut du peintre — qui rend visuelle son expérience de la vie — et de l'écrivain — qui la met dans des personnages, leurs rapports, des lieux, des actions, des métaphores, des réflexions, etc. Ici, Homère, Shakespeare, Dante, Balzac ; là, Michel-Ange, Rembrandt, Goya, Delacroix, qui a pu écrire : « La source du génie, je pense que c'est l'imagination seule ». Ce terme d'imagination en vient ainsi à désigner non plus seulement l'aptitude à penser en images, mais à concevoir du nouveau, du possible, à étendre notre vision au-delà du connu (on peut de la sorte parler de « l'imagination » de Newton ou d'Einstein). Depuis surtout l'époque de Blake, de Hugo, de Rimbaud, on a assimilé l'artiste de génie à un visionnaire, celui qui voit plus et plus loin que le commun des mortels. Mais l'idée que ce don est conféré à des êtres d'exception court dans l'histoire de l'art, de la littérature, de la pensée depuis plus de deux millénaires, au point d'en faire un stéréotype de l'artiste, la vision étant associée (à tort ou à raison) à toutes les formes de la différence, à la solitude, à la folie, à la souffrance, à la malédiction autant qu'à la faveur des dieux.

Très simplement, mais combien la comparaison est forte, Proust dit qu'écrire et peindre, c'est voyager dans un pays dont on rapporte des visions. Les questions que nous avons posées cherchent à comprendre si ces « visions » sont du même ordre et si on les « rapporte » selon les mêmes moyens. Si elles sont du même ordre on doit pouvoir trouver un même langage pour en parler. Autrement dit : peut-on lire la peinture comme un texte, au lieu de seulement la regarder ? Dans un poème le mot conserve son sens, même si l'on ne veut le

prendre que pour sa valeur sonore et en faire un pur matériau. Dans un tableau une droite, un cercle, une couleur n'ont pas en soi de sens comparable à celui du mot, même si (comme Kandinsky et Klee l'ont montré) ces lignes et ces couleurs contribuent spécifiquement à créer le sens du tableau. La peinture n'est pas au même titre que la littérature un « langage ». La question se pose pour les esthéticiens contemporains à propos du cinéma, de la musique, voire de la danse et de l'architecture. Certains postulent la possibilité d'une « grammaire » des formes qui serait commune à tous les arts et ils s'efforcent de l'élaborer. Roland Barthes, entre autres, en a posé des jalons. Sur le modèle de la linguistique, la sémiologie isole des unités minimales et établit les règles selon lesquelles elles se combinent et constituent des systèmes. Alors que la critique cherche à concilier l'interprétation et la description du système d'organisation du tableau ou du texte, et leur fonctionnement, la sémiologie opte pour la deuxième voie.

D'une part, nous avons observé l'affirmation vigoureuse d'une spécificité de la peinture par rapport à la littérature. Non seulement la revendication vient-elle des peintres eux-mêmes (Redon, Cézanne, Braque) mais des écrivains qui réfléchissent sur l'art pictural. Ainsi Proust (« La peinture ne peut atteindre à la réalité une des choses et rivaliser par là avec la littérature, qu'à condition de ne pas être littéraire »).

D'autre part, le vieux rêve d'un art total est toujours vivant. Wagner avait tenté de le réaliser sur la scène. Nos contemporains le reprennent, aidés par des moyens techniques qui permettent d'impressionnants

spectacles : murs de lumière et circuits vidéo de Nicolas Schoeffer, musique et formes lumineuses de Xenakis, etc. L'électronique, la cybernétique créent l'art cinétique, répandent l'image, animent l'architecture, font entrevoir un urbanisme nouveau. Plus limitées dans leur visée mais nombreuses sont les tentatives pour intégrer deux ou trois arts. Ainsi nous avons vu quelques orientations de l'illustration des livres. Michel Butor, inlassable expérimentateur, travaille à combiner l'image visuelle, le texte, la voix. Et Delacroix, déjà, imaginait qu'un jour on puisse jouer des symphonies en même temps qu'on présente des tableaux...

« Peindre et écrire étaient une seule et même chose à une certaine époque, celle de la peinture rupestre », rappelle l'écrivain américain William Burroughs, et il croit que nous allons « vers un langage au-delà des mots », comme si la boucle ouverte par les premières inscriptions de l'homme se refermait après des millénaires. Mais nous n'en sommes pas encore là. La peinture de chevalet conserve ses adeptes, les poètes et les romanciers continuent d'écrire, les musiciens de composer selon ce que la tradition leur a transmis. Pour eux la leçon des maîtres du passé a encore un sens. Cependant beaucoup sont conscients qu'on ne peut plus peindre comme Monet, écrire comme Maupassant, composer comme Schubert. Qu'est-il de commun entre le monde de ces créateurs et le nôtre ? Comment exprimer celui-ci dans sa violence et dans sa puissance technologique, sa misère, son angoisse, ses espoirs, la mondialisation de la culture et de toutes les activités humaines ? Comment dire notre expérience actuelle ? La réunion de la science (ou plus exactement de ses

applications techniques) avec l'art donnera sans doute à celui-ci des formes que nous commençons à entrevoir, et à côté d'une littérature de science-fiction existent maintenant des récits d'art-fiction (par exemple *Vermilion Sands* de Ballard) qui font rêver à ce futur.

Cette recherche du « langage au-delà des mots » peut être vue parfois comme une extension de la technologie dans des domaines qui lui sont restés jusqu'à une date récente étrangers. Des ordinateurs sont programmés pour composer des textes, l'art industriel envahit tout notre milieu de vie. C'est une révolution que l'on peut espérer voir répandre partout ses bienfaits, ou dont on peut redouter l'envahissement jusqu'à exclure à la limite le libre geste créateur individuel. La question se pose maintenant : où commence, où s'achève ce geste créateur — donc, quelle en est la nature spécifique ?

Une surface optique de Vasarely a sa beauté par sa rigueur et sa perfection, mais nous séduit-elle, nous émeut-elle, nous fait-elle rêver, élargit-elle notre compréhension du monde ? Quels critères font la beauté d'un objet ? Peut-on encore parler de beauté à propos du pop art ? L'art consiste-t-il, comme il l'a fait pendant des siècles, à créer du beau ? Et sa fin même est annoncée par des artistes. A. Reinhardt déclarait dans les années 80 qu'il était « justement en train de faire la dernière peinture que quiconque puisse faire »... Et Fontana qui pratique des trous dans ses toiles : « Au-delà des perforations, une liberté d'interprétation nouvellement gagnée nous attend, mais également, tout aussi inévitable, la fin de l'art ». À l'avènement de l'audio-visuel on a déclaré que la littérature était désormais sans avenir ; la fin de l'histoire même est

proclamée : toutes ces nouvelles nous parviennent en cette fin de millénaire. Faut-il donc réviser non seulement notre conception des critères du beau mais celle du but et de la fonction de l'art ? Nous lancer dans l'expérimentation comme l'ont tenté toutes les avant-gardes ou résister à ce courant constamment renforcé par la publicité de toujours faire nouveau ? Larguer les amarres qui nous relient à notre passé culturel (en poussant à l'extrême ce qu'a préconisé Dada), ou réaffirmer (par exemple avec Malraux) l'existence de valeurs artistiques qui échappent au temps ?

Les développements actuels de la littérature et de l'art pictural (qui ne peut plus être limité à la peinture traditionnelle) souvent nous provoquent par leur surenchère dans la recherche systématique de l'inédit et du spectaculaire, depuis les happenings célèbres de Dalí, de Mathieu, d'Yves Klein jusqu'à l'emballage plastique d'un pont de Paris par Christo, et bien d'autres manifestations-interventions destinées à faire participer le public. Cependant nous assistons en parallèle à l'enfermement de la pratique artistique et littéraire (dénoncée périodiquement par des créateurs), dans des cercles d'initiés, des modes, des théories qui laissent un plus large public décontenancé, hostile, étranger aux formes nouvelles d'art. Nous pouvons nous rappeler que les symphonies de Beethoven, *Les fleurs du mal*, les premiers tableaux de Monet ont scandalisé en leur temps et aujourd'hui nous ne comprenons plus pourquoi. Mais dans la fermentation actuelle il est difficile de se situer et de distinguer, parmi le tapage publicitaire et le snobisme, ce qui est poudre aux yeux ou bien promesse pour l'avenir.

La dispersion des recherches créatrices, leur multiplicité où nous ne percevons au premier regard que

complète confusion ne devraient cependant pas nous
rendre aveugles à un mouvement de fond : le désir
d'annuler les cloisons entre les arts et de permettre des
échanges inédits. Une des manifestations en est en
littérature l'affaiblissement de la notion de genre.
Combien d'œuvres « inclassables » (dont *L'homme
sans qualité*, 1952, de R. Musil, ou plus récemment,
Le nom de la rose, 1980, d'Umberto Eco), tout à la
fois roman, essai, ouvrage historique, poème, théâtre.
Et en peinture, la pratique des assemblages (par
exemple dans le pop art américain ou européen, et l'art
cinétique). Nouvel avatar de cette très ancienne notion,
avons-nous dit, d'une convergence des arts ? Celle-ci
s'appuie sur le fondement philosophique, particulière-
ment conscient et actif à l'époque romantique, de l'ana-
logie universelle : les humains, les animaux, les plantes,
les minéraux, les astres, tout ce qui vit, tout ce qui existe
est régi par des lois identiques. Depuis des millénaires
la tradition ésotérique transmet l'idée d'une correspon-
dance entre la structure de la matière, les lois des
nombres, le mouvement des corps célestes, la musique,
le langage, le psychisme de l'homme. Et la science
contemporaine retrouve à son tour des structures iden-
tiques de la matière dans tous les règnes de la création
— à moins que cette matière que nous pensions réalité
ultime ne soit que la face manifestée de l'esprit.

Et dans ce vertigineux tourbillon, que deviennent
le peintre et l'écrivain ?

> Je cherche, déclare Jean Tardieu, en remontant très
> loin, ce que j'ai toujours cherché : donner un sens à
> ce que je vois, à ce que j'entends, à ce que j'éprouve.
> Comme si ce qui « est » n'y parvenait pas de soi-même.

Comme si l'obligation de l'aider m'avait été imposée
dès l'origine, selon quelque injonction dont je ne sais
rien, ni d'où elle vient, ni où elle veut me conduire.

Mettre « au monde quelque chose qui soit capable
d'exister » et qui puisse répondre à notre exigence
d'une signification, c'est-à-dire faire naître un monde
cohérent et intelligible ; c'est-à-dire encore, selon la
très ancienne quête alchimique, participer à l'émer-
gence de la conscience, aider à perfectionner le monde,
à le conduire à son accomplissement.

Un vieux maître du tao cité par Malraux disait sim-
plement en 1670 : « Les gens croient que la peinture
et l'écriture consistent à reproduire les formes et la res-
semblance. Non ! le pinceau sert à faire sortir les choses
du chaos ». L'idée reparaît dans nombre de propos de
peintres, sous la plume des écrivains et des esthéticiens,
que derrière les apparences innombrables, insaisissa-
bles, existe un principe d'unité que l'artiste s'efforce
de saisir et dont il nous aide à prendre conscience.
Fromentin : « L'art de peindre n'est que l'art d'expri-
mer l'invisible par le visible ». Matisse dit de certains
peintres ou de poètes qu'ils possèdent en eux-mêmes
une lumière et que, donc, point n'est besoin pour eux
de la chercher au contact des objets matériels. Et cette
lumière intérieure « transforme les objets pour en faire
un monde nouveau, sensible, organisé, un monde
vivant qui est en lui-même le signe infaillible de la di-
vinité, de l'effet de la divinité ». Ce langage déborde
le christianisme qui a inspiré Matisse : l'hindouisme
parlerait de l'Atman, ou du Soi, le bouddhisme de notre
nature essentielle, d'autres traditions de l'Esprit, de
Dieu, de l'Absolu, de l'Inconnaissable : les mots se
multiplient et s'épuisent pour désigner « l'étincelle »

qui est en l'homme. Les modernes parlent volontiers de l'inconscient dont l'artiste peut faire surgir les figures, les forces universelles, les archétypes qui déterminent nos actes et nos comportements. Que l'explication soit d'ordre psychologique ou spiritualiste, elle renvoie à la présence en nous d'un pouvoir de percevoir une réalité différente, ou de percevoir différemment la réalité. Un monde plus réel, en un sens, métamorphosé, transfiguré, où l'objet en dehors de nous et en nous, acquiert, comme dit Proust, « une dignité nouvelle ». L'art, qu'il soit littérature ou peinture, ou musique, ou danse, ou cinéma, veut dégager de la gangue des apparences une essence, « un peu de temps à l'état pur » (G. Picon parlant de Proust), « l'or du temps » (Breton).

Mais le peintre ne serait pas toujours conscient de cette démarche, ou du moins il ne saurait toujours la dire. Rilke rapporte à ce propos une anecdote sur Cézanne. Celui-ci, très fermé à toute littérature, entend à un repas évoquer *Le chef-d'œuvre inconnu* où Balzac, à travers son personnage de Frenhofer, « avec une prescience inouïe de l'évolution à venir [...] et qui, pour avoir découvert qu'il n'y a pas de contours, rien que des passages vibrants, succombe devant l'impossible tâche ». Cézanne s'est alors levé, incapable de parler tant il était violemment ému. Le romancier avait ici devancé la peinture de son temps. Et en regard, Rilke avoue que Cézanne l'a révélé à lui-même : « C'est le tournant que constitue cette œuvre que j'ai reconnu, parce que je venais de l'atteindre dans mon travail, ou qu'à tout le moins j'en approchais ».

« Souvent l'écrivain est comme *la conscience active du peintre* » (Yves Bonnefoy). L'écrivain aidant

le peintre à *accoucher de l'invisible* que porte son tableau : ce n'est plus un rôle avantageux que l'écrivain se confère, ni un simple discours, des mots ajoutés au tableau, ni une vaine question de supériorité, mais une rencontre à un niveau bien plus fondamental, dans la recherche de l'universel qui est la visée secrète de tout grand art.

TABLEAU 1

Romans et nouvelles se référant à la peinture
(domaine français)

1803 Charles Nodier, *Le peintre de Saltzbourg*
1830 Honoré de Balzac, *La maison du Chat-qui-pelote*
1832 Honoré de Balzac, *Le chef-d'œuvre inconnu*
1832 Honoré de Balzac, *La bourse*
1838 Alfred de Musset, *Le fils du Titien*
1839 Honoré de Balzac, *Pierre Grassou*
1847 Champfleury, *Chien-Caillou*
1848 Henri Murger, *Scènes de la vie de bohème*
1867 E. et J. de Goncourt, *Manette Salomon*
1873 Alphonse Daudet, *Les femmes d'artistes*
1881 Louis Edmond Duranty, *Le pays des arts*
1884 J.-K. Huysmans, *À rebours*
1885 Émile Zola, *L'œuvre*
1911 Charles-Ferdinand Ramuz, *Aimé Pache, peintre vaudois*
1916 Victor Segalen, *Peintures*
1919 Marcel Proust, *À l'ombre des jeunes filles en fleurs*

1956 Albert Camus, *La chute*

1957 Albert Camus, « Jonas » (*L'exil et le royaume*)

1958 Louis Aragon, *La Semaine Sainte*

1963 Marguerite Yourcenar, « Comment Wang-Fô fut sauvé »

 « La tristesse de Cornelius Berg » (*Nouvelles orientales*)

1966 Jean Giono, *Le déserteur*

1967 Claude Simon, *La bataille de Pharsale*

1970 Julien Gracq, « Le roi Cophetua » (*La presqu'île*)

1974 François Nourissier, *L'empire des nuages*

1997 Philippe Le Guillou, *Les sept noms du peintre*

TABLEAU 2

Quelques romans et nouvelles sur la peinture dans d'autres littératures

1832 Eduard Moerike : *Le peintre Nolten* (Allemagne)

1842 Edgar Poe : « Le portrait ovale » (*Nouvelles histoires extraordinaires*) (États-Unis)

1854 Gottfried Keller : *Henri le vert* (Suisse allemande)

1890 Oscar Wilde : *Le portrait de Dorian Gray* (Grande-Bretagne)

1914 Hermann Hesse : *Rosshalde* (Allemagne)

1919 William Somerset Maugham : *La lune et six pence* (Grande-Bretagne)

1931 Hermann Hesse : *Le dernier été de Klingsor* (Allemagne)
1956 Ernesto Sabato : *Le tunnel* (Argentine)

TABLEAU 3

Romans dans le domaine québécois évoquant des peintres ou la peinture

1961 Gabrielle Roy, *La montagne secrète*
1968 Hubert Aquin, *Trou de mémoire*
1978 Marie José Thériault, *La cérémonie*
1980 Fernand Ouellette, *La mort vive*
1994 Pierre Ouellet, « Lavis » (*L'Attrait*)
1994 Sergio Kokis, *Le pavillon des miroirs*
1996 Dominique Blondeau, *Alice comme une rumeur*
1997 Sergio Kokis, *L'Art du maquillage*

TABLEAU 4

Des écrivains ont aimé spécialement et commenté certains peintres :

Diderot : Greuze

Baudelaire : Delacroix

Stendhal : Michel-Ange, Delacroix

Gautier : Ribera, Zurbarán

Huysmans : Moreau, Redon, Goya, Turner, Degas, Whistler

Zola : Cézanne, Manet, Monet

Valéry : Degas

Fromentin : Rembrandt, Rubens, Vermeer, Hals, Ruysdael, Van Eyck

Apollinaire : Picasso, Braque

Proust : Vermeer, Chardin

Claudel : Velázquez, Vermeer,

Rilke : Cézanne

Breton : Ernst, Chirico, Arp

Artaud : Van Gogh

Soupault : Blake

Char : de La Tour, Braque

Malraux : Goya

Paulhan : Fautrier, Braque, Dubuffet

Giono : Bernard Buffet, Yves Brayer

Bonnefoy : Piero della Francesca, peintres de la Renaissance italienne

Butor : Alechinsky, Vieira da Silva

Simon : Poussin, Uccello, Cranach, Bruegel

Saint-Denys Garneau : Bonnard, Renoir, Cézanne

Claude Gauvreau : Cézanne, Renoir, Picasso, les automatistes

Fernand Ouellette : della Francesca, Fra Angelico

Tableau 5

Récapitulons

La peinture est présente dans l'œuvre littéraire principalement sous ces formes :

— dédicaces, hommages désignant des peintres ;

— références explicites à l'intérieur du texte, comparaisons avec des œuvres picturales connues ;

— descriptions de tableaux (réels ou imaginaires) ;

— personnages de peintres (attestés historiquement ou fictifs) mis en scène dans un récit, une pièce, un poème ;

— emprunts déclarés de sujets, thèmes, motifs ;

— commentaires sur la peinture, théories esthétiques ;

— construction de l'œuvre littéraire sur un modèle visuel (par des symétries, rappels, contrastes ; calligramme, poésie concrète, poème-objet) ;

— analogies non déclarées par l'auteur mais perceptibles au lecteur (« qualité visuelle » de l'œuvre obtenue par des notations de couleurs, volumes, lumière, perspective) ;

— procédés empruntés à la peinture (collages d'éléments non littéraires, de matériaux bruts : conversations, affiches publicitaires, etc.) ;

— recherche d'équivalences visuelles (mots, syntaxe, rythme de la phrase ou de l'ensemble, sonorités).

TABLEAU 6

Récapitulons

La littérature est présente dans l'œuvre picturale sous ces formes :

— signature du peintre (parfois avec sa fonction, une date) ;
— titre, légende, commentaire, inscription hors cadre ;
— textes dans le tableau (nom du personnage dans un portrait, titre, fonction, dates, paroles qu'il a prononcées, ses actions, son blason...) ;
— lettres, mots, manchettes de journaux, affiches ;
— livres représentés (titres lisibles ou non) ;
— poème calligraphié ;
— portrait d'écrivain (avec ou sans référence à ses œuvres) ;
— personnages, actions, lieux empruntés à des œuvres littéraires ;
— illustrations accompagnant un roman, une pièce de théâtre, un recueil de poèmes ;
— écritures inventées.

Tableau 7

Recherches et activités pratiques

— Un peintre vu par divers écrivains. Exemples : Rembrandt vu par Baudelaire, Fromentin, Verhaeren, Claudel ; Van Gogh vu par Artaud ; Picasso vu par Éluard, Cocteau (comparer les points de vue, ce que tel commentateur a retenu de tel peintre, les rencontres à un plan donné, le langage employé pour parler du peintre).

— Les titres de tableaux. Choisir une période, une école, ou un artiste. Quel rapport existe-t-il entre le titre et les tableaux ? Voir en particulier l'époque symboliste et le surréalisme.

— L'humour : le gag verbal et le gag visuel. Comment, plus particulièrement l'humour peut s'exprimer dans un tableau. De l'humour à la caricature.

— Le temps. Considérer une époque donnée en peinture, par exemple la Renaissance italienne ou, au XXᵉ siècle, les œuvres surréalistes et futuristes. Présence d'éléments temporels ou leur absence.

— Le musée imaginaire d'un écrivain, à partir d'une de ses œuvres. Comment justifie-t-il ses choix, en quoi révèlent-ils des dimensions de l'œuvre littéraire ?

— Constituer son propre « musée imaginaire » : objets, reproductions de tableaux dont on aime s'entourer.

— Écrire un texte à partir d'une œuvre picturale. Par exemple un poème, un récit, un dialogue (un artiste parlant avec un autre, ou avec un spectateur, ou un critique...).

— Imaginer une mise en en scène pour présenter un tableau (lieu, éclairage, acteurs, paroles...).

— Réaliser une œuvre picturale en y intégrant des mots, un texte.

— Dessiner ou peindre en écoutant une musique.

— Inventer une écriture.

BIBLIOGRAPHIE

1) **Ouvrages d'écrivains sur la peinture**

Ils sont fort nombreux. Pour les romans et nouvelles, consulter les tableaux 1, 2, 3.

Mentionnons quelques « classiques » de la critique d'art et des essais parmi les plus accessibles.

APOLLINAIRE, Guillaume, *Les peintres cubistes*, Genève, Pierre Cailler, 1950.

ARAGON, Louis, *Henri Matisse*, Paris, Gallimard, 1971.

BAUDELAIRE, Charles, *Critique artistique*, Paris, Gallimard, la Pléiade, 1961.

BRETON, André, *Le surréalisme et la peinture*, Paris, Gallimard, 1928.

CLAUDEL, Paul, *L'œil écoute*, Paris, Gallimard, 1946.

FROMENTIN, Eugène, *Les maîtres d'autrefois*, Paris, Livre de poche, 1965.

GONCOURT, Jules et Edmond, *L'art du XVIIIᵉ siècle*, Paris, Hermann, 1967.

HUYSMANS, J.-K., *L'art moderne*, Paris, 10/18, 1975.

MALRAUX, André, *Les voix du silence*, Paris, Gallimard, 1951.

――― *La métamorphose des dieux*, Paris, Gallimard, 1976 (3 volumes).

RILKE, Rainer Maria, *Lettres sur Cézanne,* Seuil, 1991.

VALÉRY, Paul, *Pièces sur l'art,* Paris, Gallimard, la Pléiade, 1960.

VERHAEREN, Émile, *Sensations,* Paris, Crès, 1928.

ZOLA, Émile, *Mes haines*, Paris, Garnier-Flammarion, 1970.

Les ouvrages de la collection « Les sentiers de la création » qui étaient publiés chez Skira présentaient de beaux textes d'écrivains sur les arts plastiques avec une riche illustration. (Certains titres ont été repris dans la collection « Champs » chez Flammarion.) Parmi ceux-ci :

ARAGON, Louis, *Je n'ai jamais appris à écrire*, 1961.

BONNEFOY, Yves, *L'arrière-pays,* 1972 (principalement sur la Renaissance italienne).

BUTOR, Michel, *Les mots dans la peinture*, 1969 (analyse complète des divers modes de présence des mots dans les œuvres pcturales).

CHAR, René, *La nuit talismanique*, 1972 (avec des dessins de l'auteur).

MASSON, André, *La mémoire du monde*, 1974.

MICHAUX, Henri, *Émergences-résurgences*, 1972 (notes très denses sur la double pratique de l'écriture et de la peinture, avec des dessins de l'auteur).

PICON, Gaétan, *Admirable tremblement du temps*, 1970 (réflexion sur le temps dans la peinture).

PONGE, Francis, *La fabrique du pré*, 1971 (genèse d'un texte poétique à partir d'éléments visuels).

SIMON, Claude, *Orion aveugle*, 1970 (production d'un texte à partir d'un tableau de Poussin).

TARDIEU, Jean, *Obscurité du jour*, 1974.

Dans le domaine québécois, voir en particulier :

BORDUAS, Paul-Émile, *Refus global et autres textes*, Montréal, L'Hexagone, 1990.

BRAULT, Jacques, La *poussière du chemin,* Montréal, Boréal, 1989 (chroniques).

GAUVREAU, Claude, *Écrits sur l'art*, Montréal, L'Hexagone, 1996 (chroniques et écrits polémiques, 1945-1967)

GIGUÈRE, Roland, *Forêt vierge folle*, Montréal, L'Hexagone, 1978 (poèmes et dessins).

―――― *Littérature et peinture, Liberté*, mars-avril 1979 (ensemble de textes d'écrivains québécois)

MARTEAU, Robert, *L'œil ouvert*, Montréal, Les Quinze, 1975 (chroniques sur des expositions de peintres principalement québécois).

OUELLETTE, Fernand, *Commencements*, Montréal, L'Hexagone, 1992 (Matisse, El Greco)

―――― *En forme de trajet*, Montréal, Le Noroît, 1996 (le silence dans la peinture, l'art du Japon).

―――― *Au-delà du passage,* Montréal, L'Hexagone, 1997.

―――― *Figures intérieures*, Montréal, Leméac, 1997 (dans l'autobiographie de Ouellette, importance de la peinture et de la musique).

VADEBONCŒUR, Pierre, *Dix-sept tableaux d'enfant : étude d'une métamorphose*, Montréal, Le Jour, 1991 (à propos des dessins de la fille de l'auteur).

―――― *Vivement un autre siècle !,* Montréal, Bellarmin, 1996 (observations incisives sur l'art).

Nombre de poètes québécois s'inspirent de la peinture. Par exemple, outre Giguère et Ouellette, Paul-Marie Lapointe (art égyptien, dans *Tableaux de l'amoureuse*). Nombreux sont également les recueils qui associent le poème et l'illustration (nous avons mentionné dans le texte entre autres Miron et Bellefleur, Grandbois et R. Lacroix).

2) **Ouvrages de peintres**

Très nombreux également aux XIX^e et XX^e siècles. Par exemple :

CASSOU, Jean, *Panorama des arts plastiques contemporains*, Paris, Gallimard (anthologie de textes de peintres et sur les peintres)

DELACROIX, Eugène, *Journal*, Paris, Plon, 1996 (volumineux et riche).

KANDINSKY, Vassily, *Du spirituel dans l'art*, Paris, Denoël, 1989 (ouverture de l'art vers des voies nouvelles).

KLEE, Paul, *Théorie de l'art moderne*, Genève, Médiations, 1964 (à partir de l'enseignement dispensé par Klee).

MASSON, André, *Vagabonds du surréalisme,* Paris, St-Germain-des-Prés, 1975 (souvenirs).

REDON, Odilon, *À soi-même*, Paris, Corti, 1979 (extraits du Journal, 1867-1915).

3) **Études**

BOURNEUF, Roland, « L'organisation de l'espace dans le roman », *Études littéraires*, Québec, avril 1970 (présence et représentation des lieux dans le récit).

BRUNEL, Pierre et Yves CHEVREL, *Précis de littérature comparée,* Paris, P.U.F., 1989 (chapitre sur les rapports entre la littérature et les arts ; bibliographie).

DUFOUR, Pierre, « La relation peinture-littérature », *Neohelicon*, 5,1, , Paris, Albin Michel, 1960. (notes sur une méthode d'analyse comparative interdisciplinaire).

FOSCA, François, *De Diderot à Valéry ; les écrivains et les arts visuels,* Paris, Albin Michel, 1960 (série d'études fouillées, point de vue critique).

GENETTE, Gérard, *Figures II,* Paris, Seuil, 1969 (langage et espace ; la représentation).

HAMON, Philippe, *Introduction à l'analyse du descriptif,* Paris, Hachette, 1981 (le problème de la description).

HAUTECŒUR, Louis, *Littérature et peinture en France du XVIIᵉ au XXᵉ siècles*, Paris, Armand Colin, 1963 (un des rares ouvrages de synthèse ; utile surtout par la documentation historique abondante, mais des vues générales souvent trop... générales).

PRAZ, Mario, *Mnemosyne,* Princeton University Press, 1970 (en anglais ; ouvrage savant mais contient de nombreuses vues intéressantes et des exemples).

REVEL, Jean-François, « Art et critique d'art », *Pourquoi des philosophes et autres textes*, Paris, Laffont, 1997 (décapant et divertissant !).

RICHARD, André, *La critique d'art,* Paris, P.U.F., Que sais-je ?, 1958 (petit livre de synthèse facile à consulter ; très utile).

ROUDAUT, Jean, *Une ombre au tableau, Littérature et peinture*, Croix-Blanche, Ed. Ubacs, 1988 (essai parfois difficile mais très riche).

ROUSSEAUX, André, « Arts et littérature. Un état présent et quelques réflexions », *Synthesis*, IV, Bucarest, 1977 (déjà ancien mais nombreuses références et pistes de recherche).

4) **Ouvrages d'introduction à la peinture**

Ceux de René Huyghe sont accessibles et utiles (malgré les critiques de J.-F. Revel !) : *Dialogue avec le visible* ; *L'art et l'âme* ; *Les puissances de l'image*, Paris, Flammarion, 1955, 1960, 1965.

Quant aux histoires de la peinture, très nombreuses, il y en a pour tous les goûts et pour toutes les bourses.

Pour l'art québécois :

ROBERT, Guy, *L'art au Québec depuis 1960,* Montréal, La Presse, 1973.

Pour l'art contemporain :

LUCIE-SMITH, Edward, *L'art d'aujourd'hui,* Paris, Nathan, 1977 (les principaux courants ; riche illustration).

SOMMAIRE

ACHEVÉ D'IMPRIMER
EN JANVIER 1998
SUR LES PRESSES DE AGMV-MARQUIS
MONTMAGNY, CANADA